北魏

高 貞 碑

〈楷書〉

月刊 書藝文人畫 法帖시리즈 [16] 고정비

研民 裵敬奭 編著

月刊 書䢖文人畫

高貞碑에 대하여

이 碑는 원래 山東省 德州 衛河·第三屯에 있었으며, 淸末의 乾隆末 또는 嘉慶初年에 출토되었다고 알려지며, 이후에 德州의 學宮으로 옮겨졌다. 嘉慶元年(1798년)에 孫星衍이 뒷면에다가 碑의 이동경로에 대하여 기록을 남겼고, 태산각석의 29字를 모각해놓았다.

碑의 篇額에는「魏故營州刺史懿侯高君之碑」라고 題하였는데, 여기의 12字로 쓴 양각의 전서체는 곡선과 직선이 교묘하고도 강렬하게 조합된 형태이다. 碑文은 24行으로 一行마다 46字씩 씌여졌고, 크기는 가로 91cm, 세로 232cm, 두께는 21cm정도이다.

끝에 正光四年(孝明帝, 서기 523년) 六月에 立碑하였다고 기록되어 있는데 碑의 주인공인 高貞이 죽은(514년) 9년여 뒤에 세워진 것이다. 이 즈음의 시기에는 〈鄭道昭碑〉(511년), 〈張猛龍碑〉(522년), 〈高貞碑〉(531년) 등이 세워져 書의 수준이 최고조에 이를 때였다. 初唐의 유명한 〈孔子廟堂碑〉, 〈九成宮醴泉銘〉보다 대략 100년 앞선 걸작이다. 이 碑의 출토에 대해서는 기록들이 일정치 않으나 대체로 淸의 乾隆年間(1735~1795)의 末로 보고있으며, 楊字敬의 〈平碑記〉에도 이때라고 하였으며, 〈集古求眞〉도 그 說을 따르고 있다. 〈高貞碑〉이외에 〈高慶碑〉와 〈高湛碑〉가 발견되어 이 셋을 德州의 三高라고 일컫는다.

이 碑의 주인공인 高貞(489~514)은 이름은 貞이고 字가 羽眞으로 渤海의 脩人이다. 北魏에서 北齊에 이르기까지 두번이나 딸을 皇后로 入宮시킨 명문 귀족 가문의 출신이었다. 다른 傳記와 기록에 따르면, 조상은 帝炎氏의 후손으로 堯舜을 거쳐 周와 춘추시대에 대대로 三公의 벼슬을 지냈던 명문 가문이고, 祖父는 敬公인 高颺이며, 부친은 莊公인 高偃인데 그의 셋째이다. 그의 누이가 宣武帝皇后(世宗의 皇后)이고, 부친의 여동생이 文昭皇后(高宗의 皇后)이며, 그의 형이 바로 비석으로 남아있는 高慶이다. 그는 어릴 때부터 총명하고 人品과 자질이 뛰어난 인물로 묘사되어 있는데 弱冠의 나이에 秘書郎을 거쳐 太子를 가르치는 東宮에서 太子洗馬를 지냈다. 그러나 26세때인 延昌 3年(宣武帝 514년) 4月에 병들어 수도에서 사망하였다. 죽은 뒤에 벼슬이 驪驤將軍·營州刺史로 追贈되었던 인물이다.

이 碑의 서체 특징을 간단히 살펴보면 힘의 좌우균형이 전체적으로 잘 잡혀있어 方正하고, 字의 중심을 右側에 주로 두고 있다. 또 行書의 筆意를 많이 띠고 있으며 異體字도 다수 있다. 運筆

은 대체로 中鋒으로 쓰여져 조용한 가운데서도 강렬하고 무한의 충실한 느낌을 주고 있다.

　이 碑의 書評을 論한 것은 비교적 적은데 뒤늦게 출토된 것도 원인이기도 하다. 이르기를 王壓은 "文은 이에 六朝의 風格이고, 書勢는 遒麗平正하여서 魏碑의 것중에서 뛰어난 것이다"고 하였고, 楊守敬은 "書法이 方正하여서 寒險한 氣가 없다"고 하였고, 그의 스승인 潘存 역시 이 碑를 무척 사랑하였던 것으로 알려졌다. 결국 方正, 整齊한 형식으로 雄渾한 기상을 담고 있음을 알 수 있다.

　〈高貞碑〉는 筆勢가 暢達하여 風格이 옛스러우면서도 깔끄럽고, 筆意가 매우 풍부하기에 글자 획속에 스민 정신과 기운이 가득 충족된 北魏시대의 方筆의 걸작품으로써 學書者에게 모범이 될 만한 것이다.

目 次

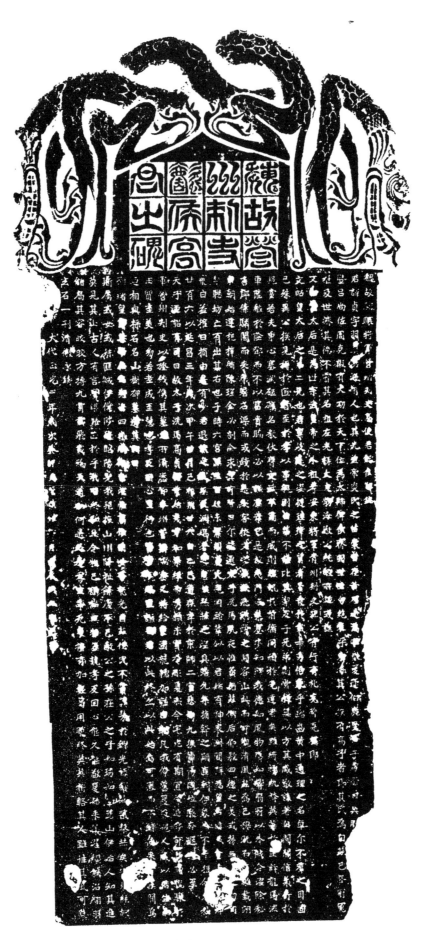

〈高貞碑 前面〉

高貞碑全文

魏 위나라 위
故 연고 고
驪 충실할 롱
驤 말뛸 양
將 장수 장
軍 군사 군

營 경영할 영
州 고을 주

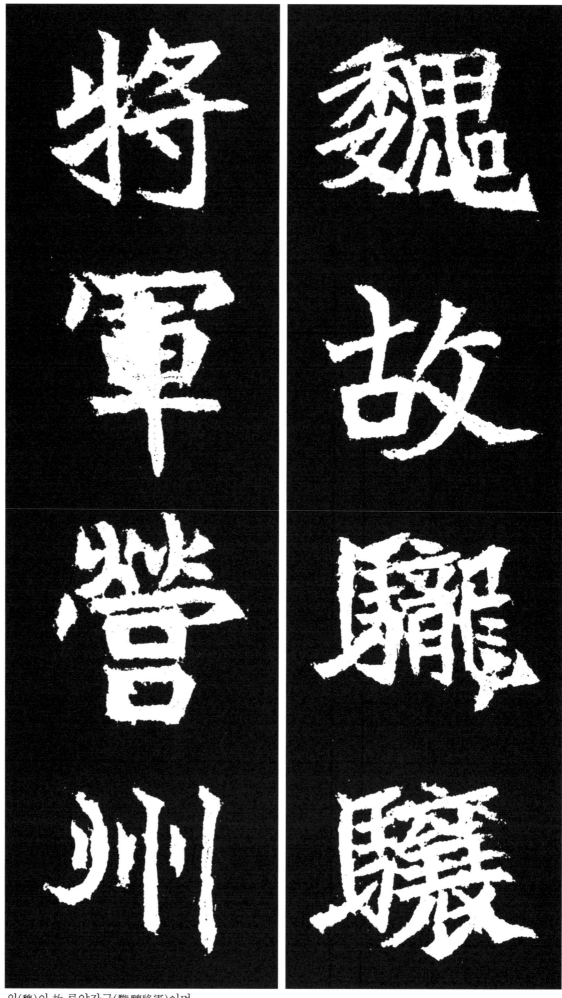

위(魏)의 故 롱양장군(驪驤將軍)이며,

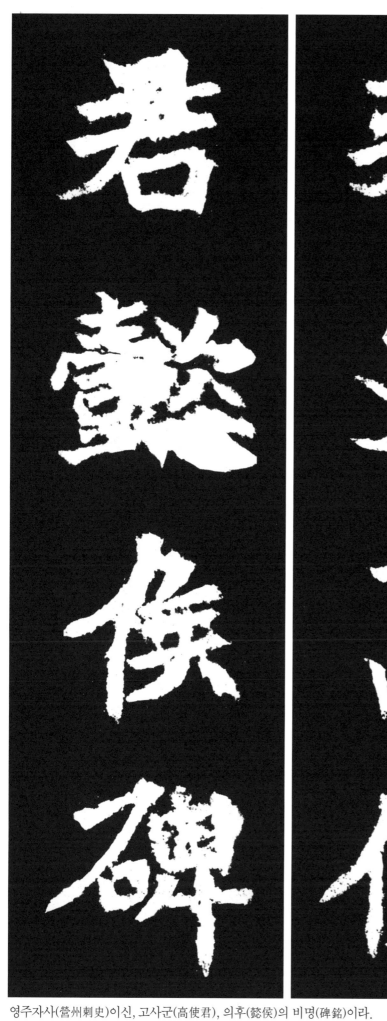

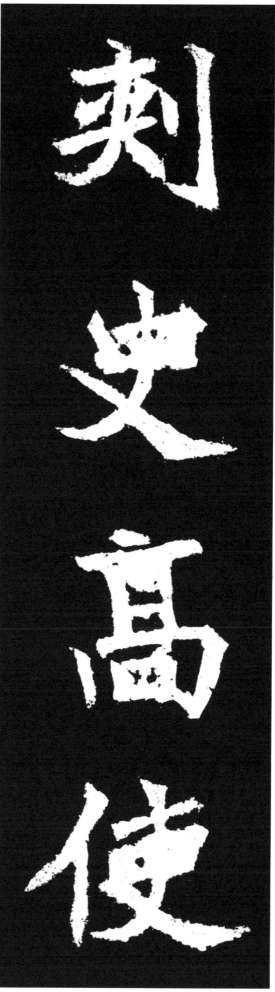

刺 찌를 자
史 사기 사

高 높을 고
使 벼슬 사
君 임금 군

懿 아름다울 의
侯 제후 후
碑 비석 비

영주자사(營州刺史)이신, 고사군(高使君), 의후(懿侯)의 비명(碑銘)이라.

銘 새길 명

君 봉작 군
諱 휘자 휘
貞 곧을 정

字 자 자

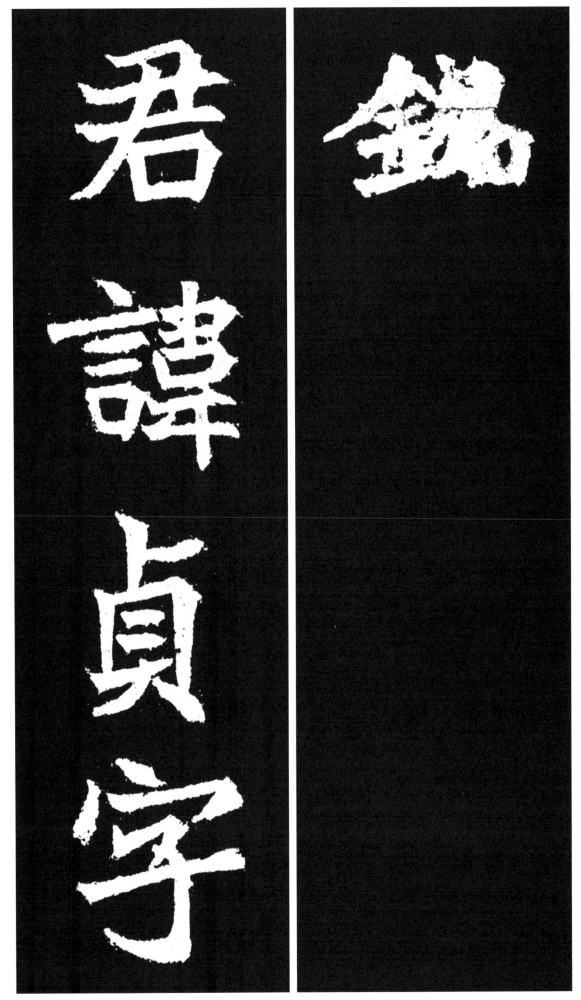

군(君)의 휘(諱)는 정(貞)이요, 자(字)는

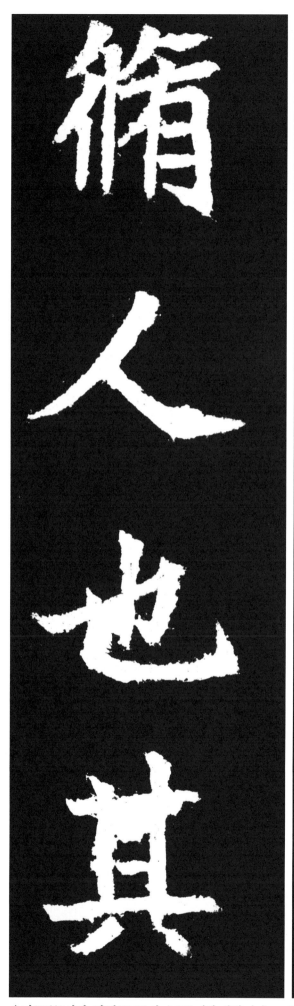

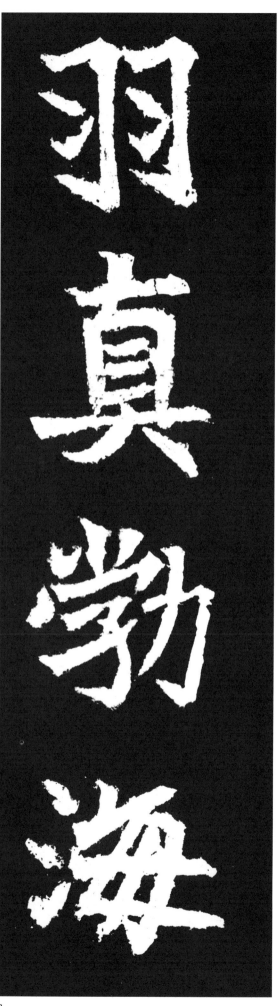

羽 깃 우
眞 참 진

勃 성할 발
※渤과도 通함
海 바다 해
脩 길 수
人 사람 인
也 어조사 야

其 그 기

우진(羽眞)이며, 발해(勃海)의 수(脩)지방 사람이다. 그의

先 먼저 선
蓋 대개 개
帝 임금 제
炎 더울 염
氏 성씨 씨
之 갈 지
苗 싹 묘
裔 후손 예

先 선
蓋 개
帝 제
炎 염
氏 씨
之 지
苗 묘
裔 예

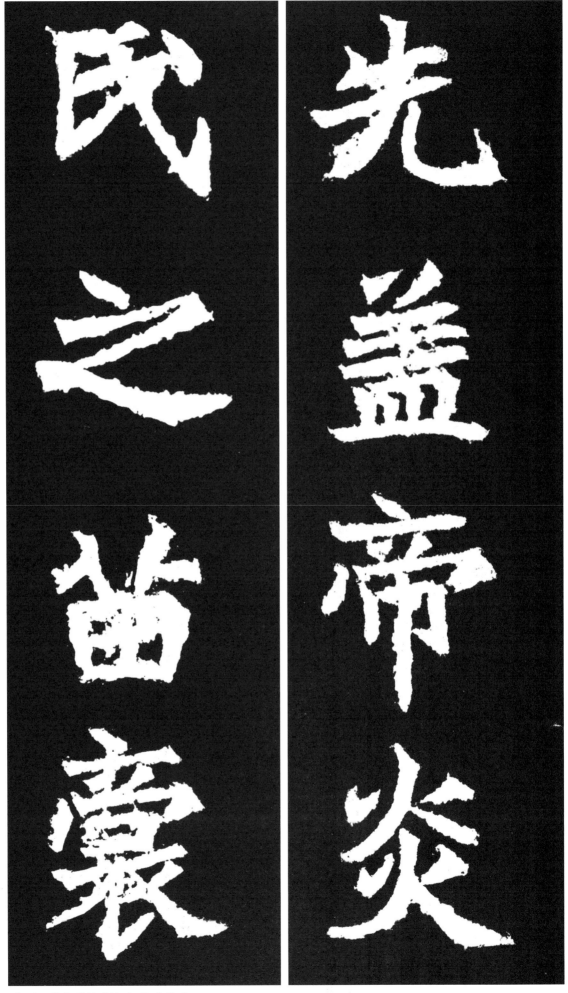

선조는 대개 제염씨(帝炎氏)의 후예로

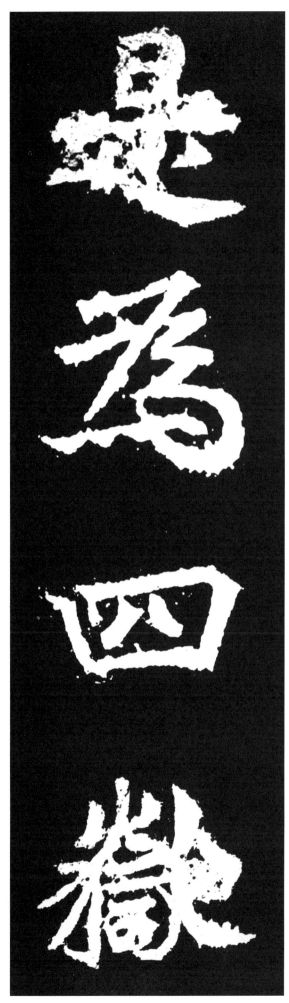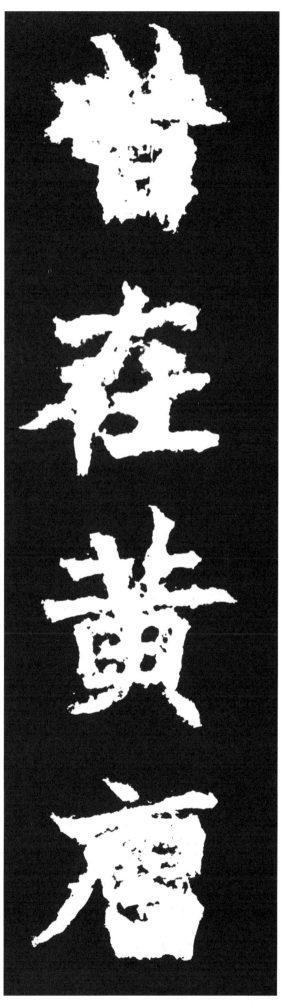

昔 옛 석
在 있을 재
黃 누를 황
唐 당나라 당

是 이 시
爲 하 위
四 넉 사
嶽 큰산 악

옛날 황당(黃唐)에서 사악(四嶽)을 다스렸는데,

爰 이에 원
逮 쫓을 체
伯 맏 백
夷 오랑캐 이

受 받을 수
命 명령 명
于 어조사 우
虞 우임금 우

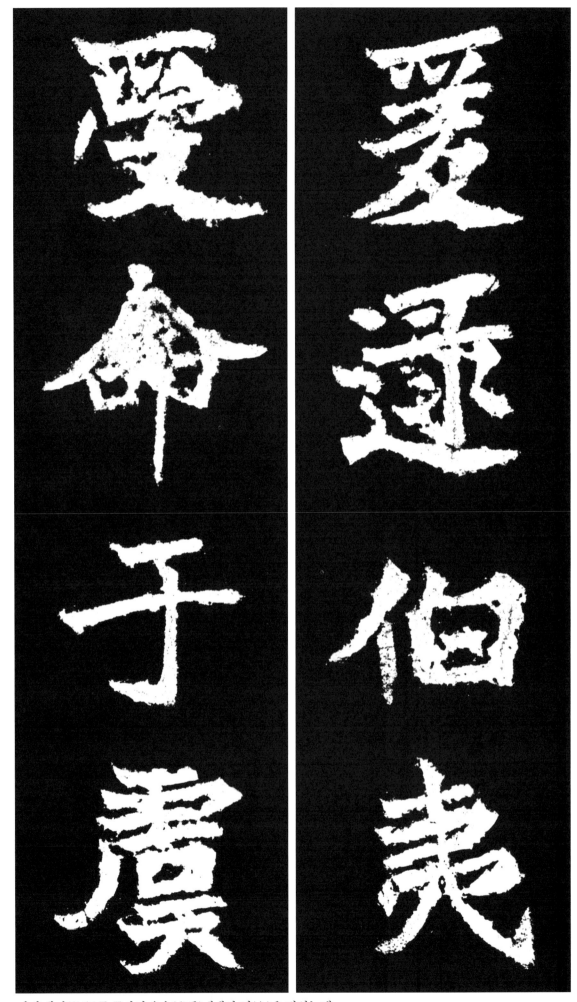

이에 백이(伯夷)를 쫓아서 우순(虞舜)에게서 명(命)을 받았는데

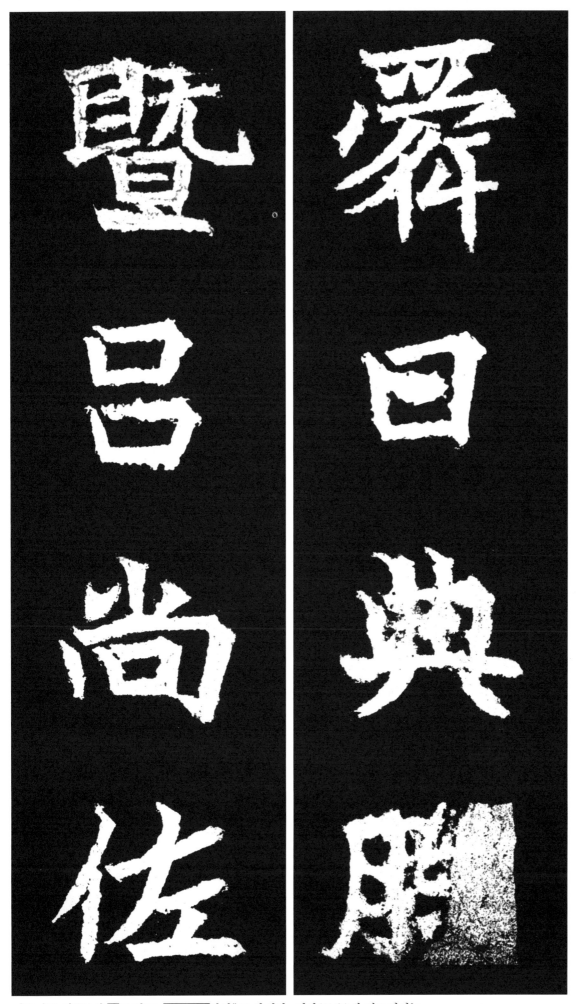

舜 순임금 순

曰 가로 왈
典 법 전
朕 나 짐
□

□
□
□
□

□
曁 이를 기
呂 짝 려
尚 숭상할 상
佐 도울 좌

이르기를 짐(朕)의 □를 맡고, □□□□하라"고 하셨다. 여상(呂尚)에 이르러서는

周 주나라 주
克 이길 극
殷 은나라 은

有 있을 유
大 큰 대
功 공 공
於 어조사 어
天 하늘 천

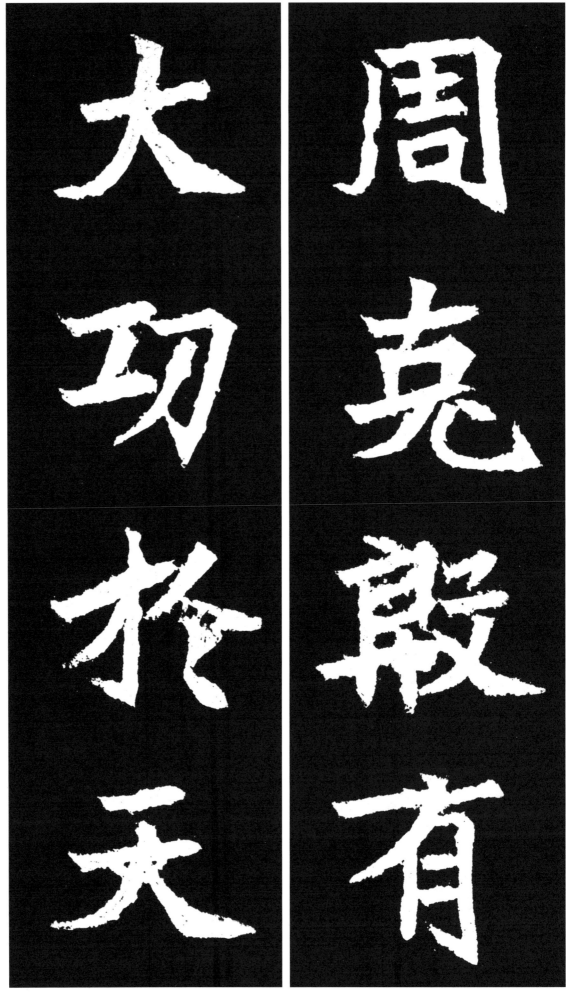

주(周) 무왕(武王)을 보좌하며, 은(殷)의 주왕(紂王)을 토벌(討伐)하였기에 천하(天下)에 큰 공(功)이 있었다.

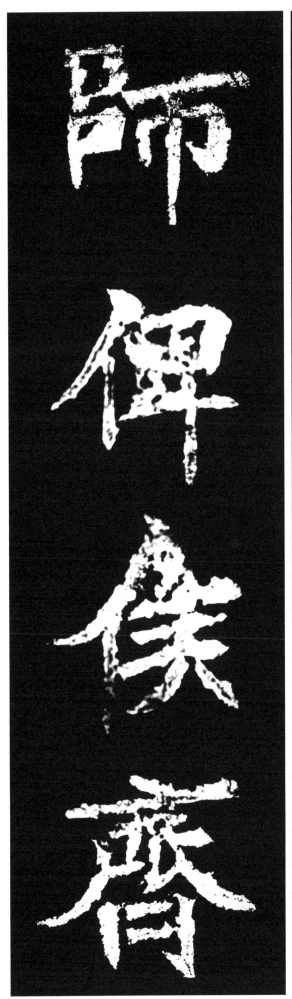
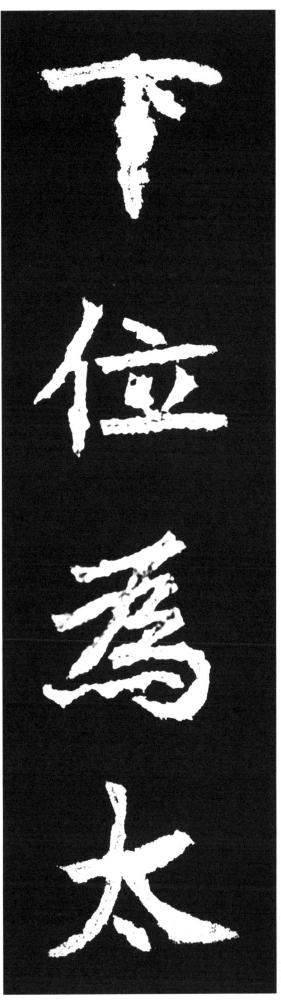

下 아래 하

位 자리 위
爲 할 위
太 클 태
師 벼슬 사
俾 더할 비

侯 벼슬 후
齊 다스릴 제

벼슬은 태사(太師)에 올랐고, 제후가 되어

國 나라 국
世 세대 세
世 세대 세
勿 말 물
絕 끊을 절

表 드러낼 표
乎 어조사 호
東 동녘 동

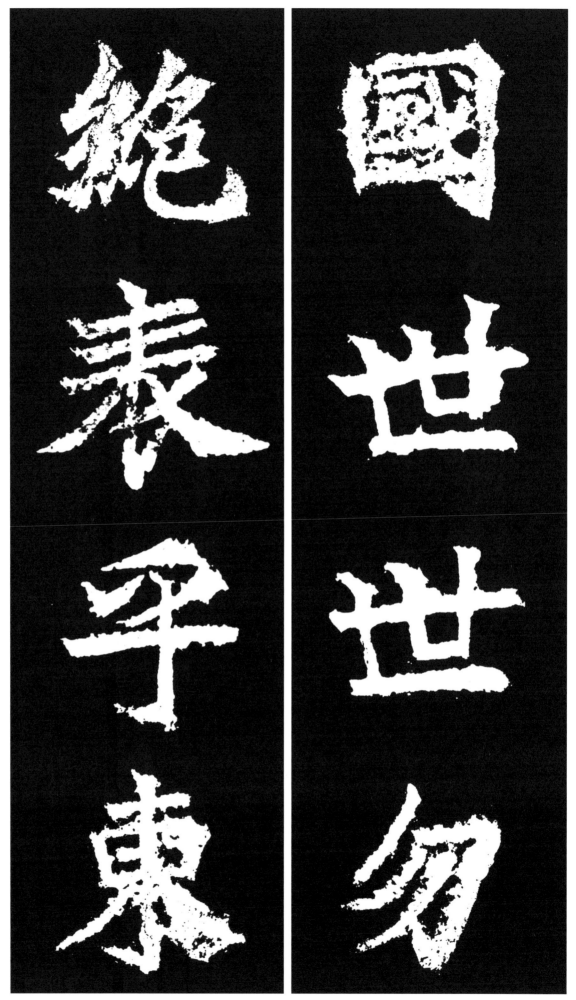

나라를 다스렸으며, 세세(世世)토록 끊기지 않고

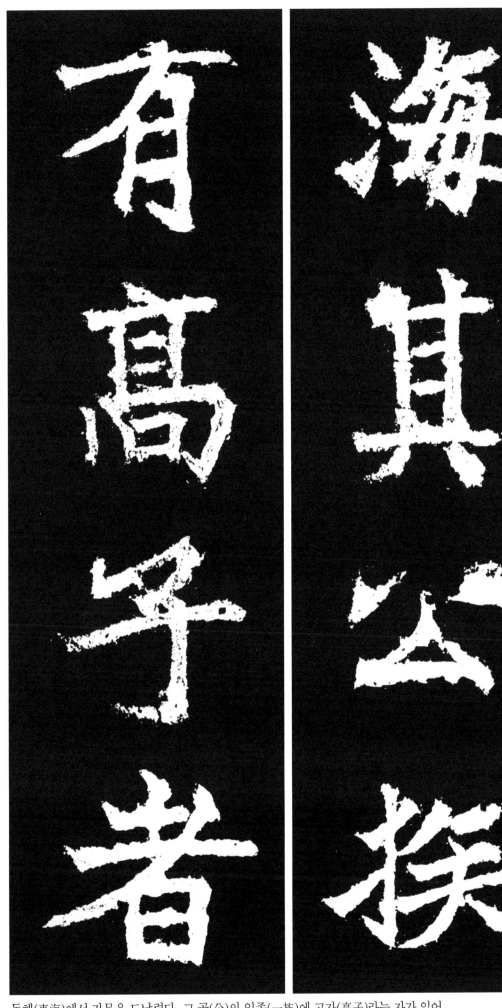

海 바다 해

其 그 기
公 벼슬 공
族 겨레 족
有 있을 유
高 높을 고
子 아들 자
者 놈 자

동해(東海)에서 가문을 드날렸다. 그 공(公)의 일족(一族)에 고자(高子)라는 자가 있어

即 곧 즉
其 그 기
氏 성씨 씨
焉 어조사 언

自 부터 자
玆 이 자
己 몸 기
降 내릴 강

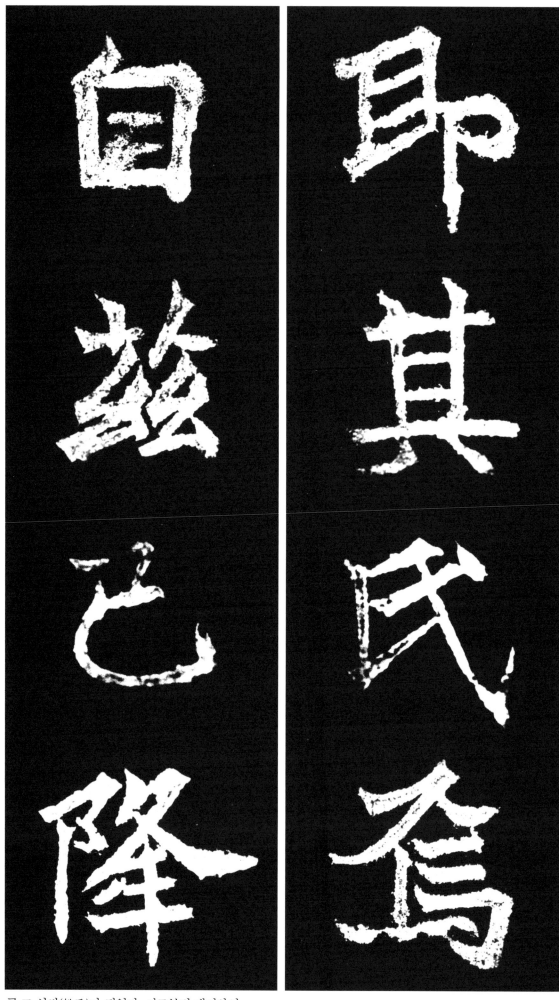

곧 그 성씨(姓氏)가 되었다. 이로부터 내려와서

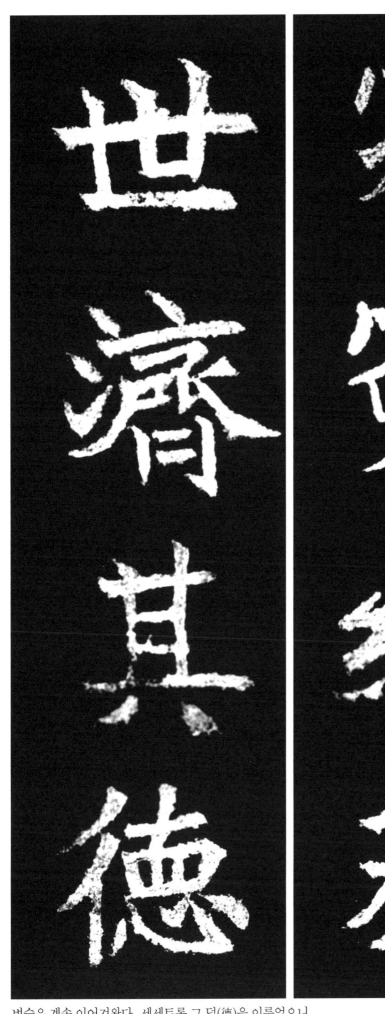

冠 벼슬 관
冕 면류관 면
繼 이을 계
及 미칠 급

世 세대 세
濟 이룰 제
其 그 기
德 덕 덕

벼슬은 계속 이어져왔다. 세세토록 그 덕(德)을 이루었으니,

不 아니 불
霣 떨어질 운
其 그 기
名 이름날 명

祖 할아버지 조
左 왼 좌
光 빛 광
祿 봉록 록

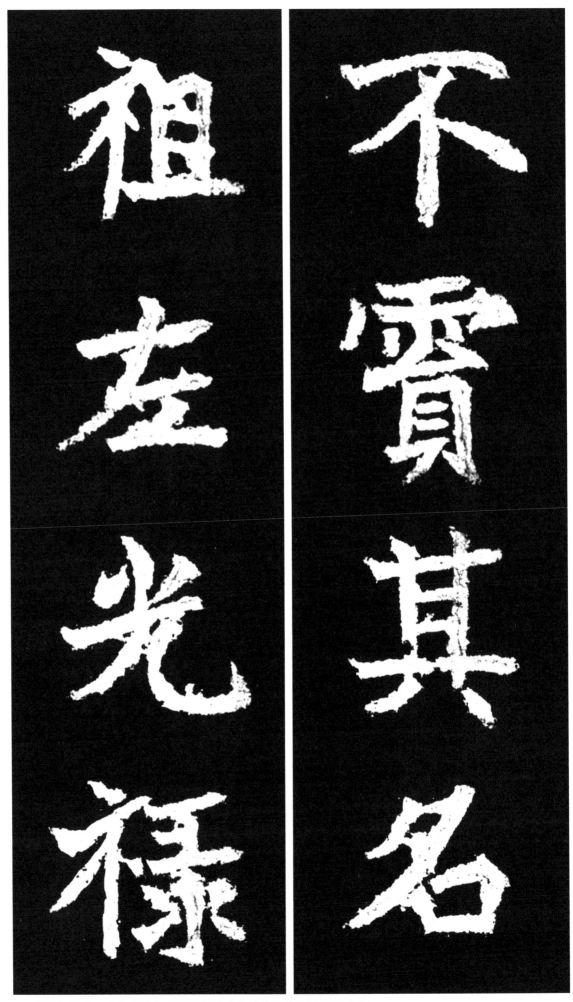

그 명성을 떨어뜨리지 않았다. 조부(祖父)이신 좌광록대부(左光祿大夫)·

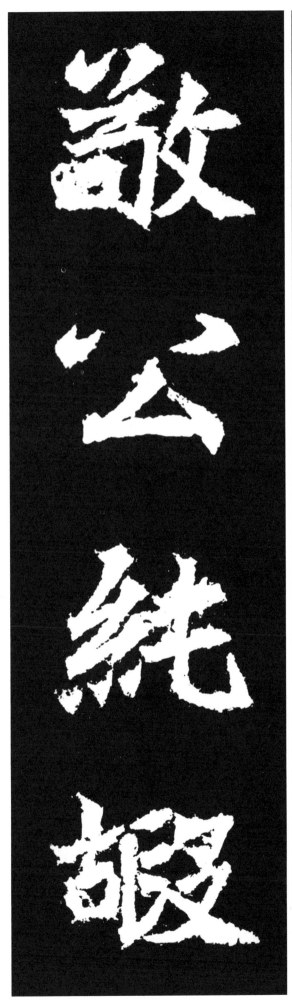

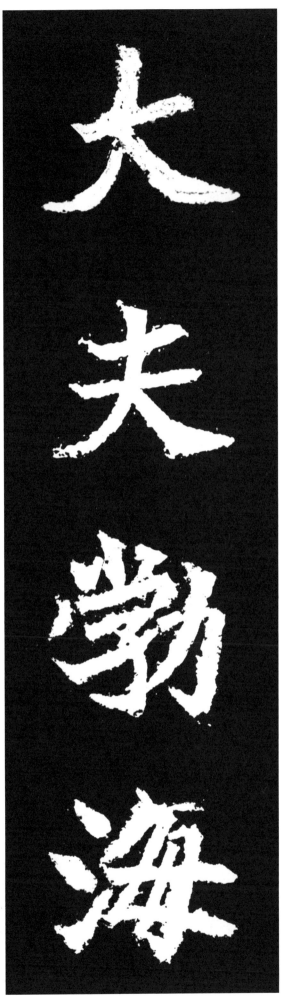

大 큰대
夫 사내부

勃 떨칠발
海 바다해
敬 공경경
公 벼슬공

純 클순
嘏 복가

발해경공(勃海敬公)에게 큰 복이

所 바 소
鍾 모을 종

式 발어사 식
誕 낳을 탄

文 글월 문
昭 밝을 소
皇 임금 황
太 클 태

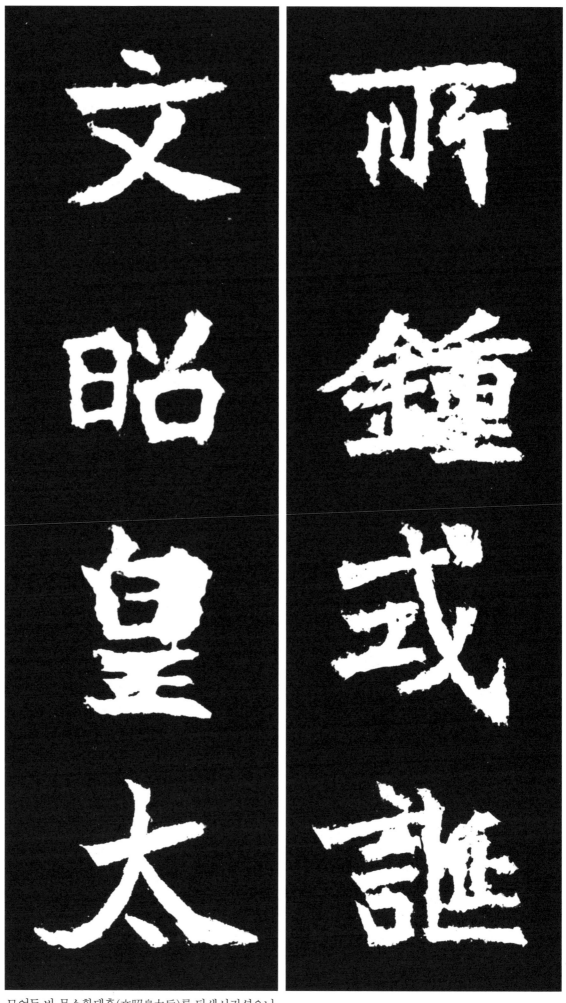

모여든 바 문소황태후(文昭皇太后)를 탄생시키셨으니

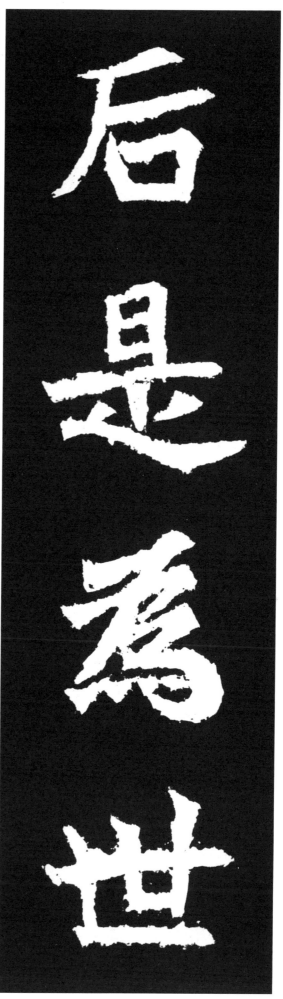

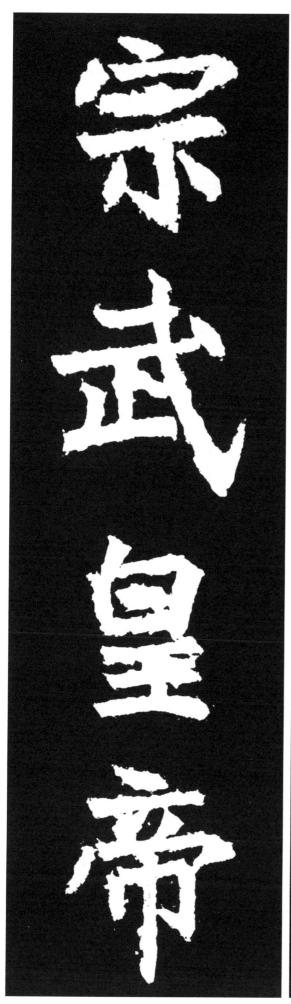

后 황후 후
是 이 시
爲 하 위
世 세상 세
宗 마루 종
武 호반 무
皇 임금 황
帝 임금 제

그는 세종 무황제(世宗 武皇帝)의

之 갈 지
外 바깥 외
祖 할아버지 조

孝 죽은아버지 고
安 평안 안
東 동녘 동
將 장군 장
軍 군사 군

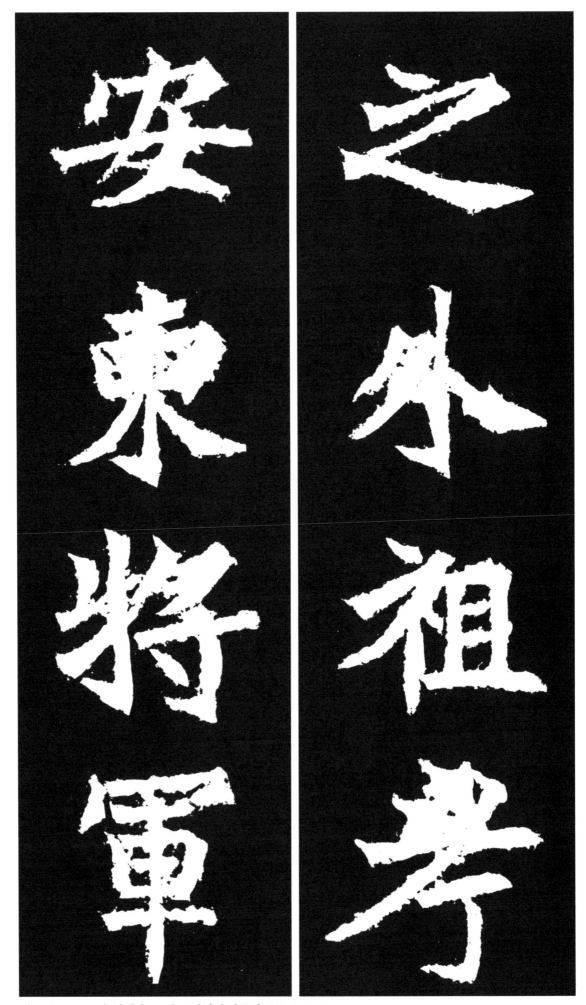

외조부(外祖父)가 되신다. 그의 부친이신 안동장군(安東將軍) ·

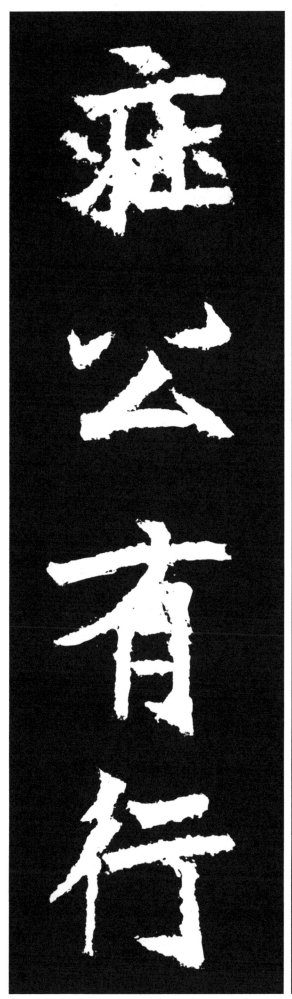
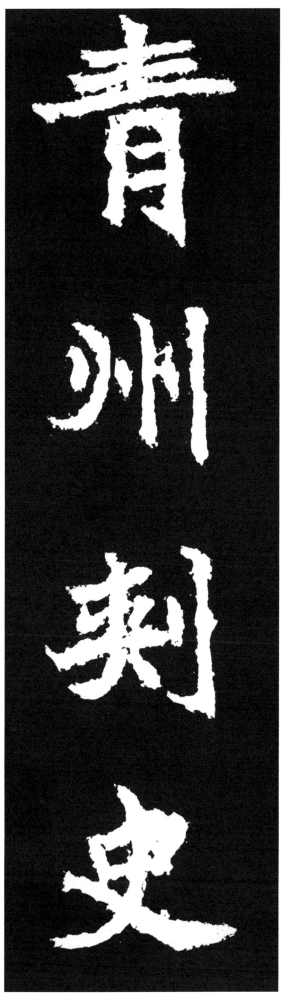

青 푸를 청
州 고을 주
刺 찌를 자
史 사기 사

莊 씩씩할 장
公 벼슬 공

有 있을 유
行 행할 행

청주자사(青州刺史)·장공(莊公)께서는 덕행이 있고

有 있을 유
禮 예도 례

克 이길 극
荷 짐질 하
克 이길 극
構 얽을 구

即 곧 즉

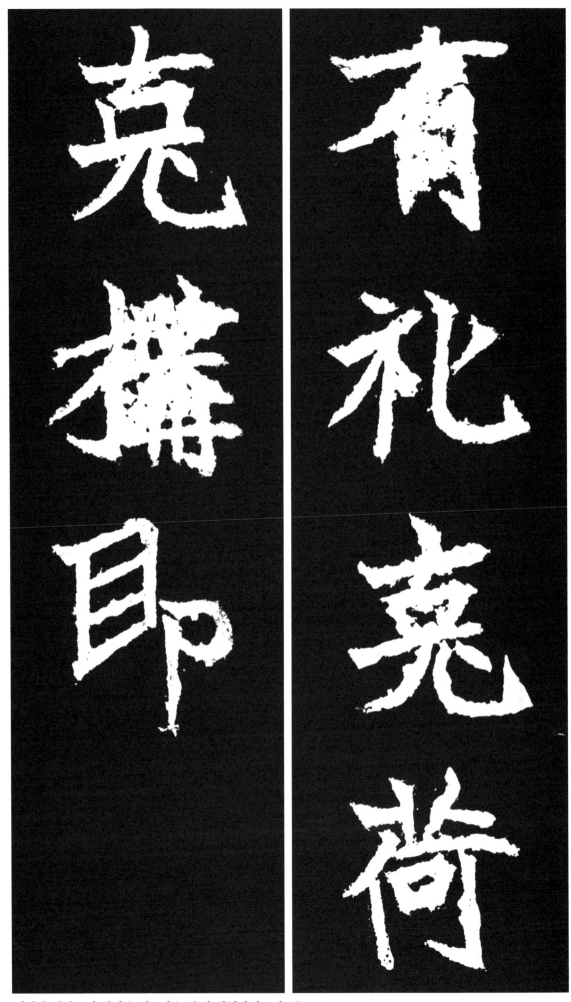

예의가 있었으며 책임을 지고서 능히 잘 성취하셨으니, 곧

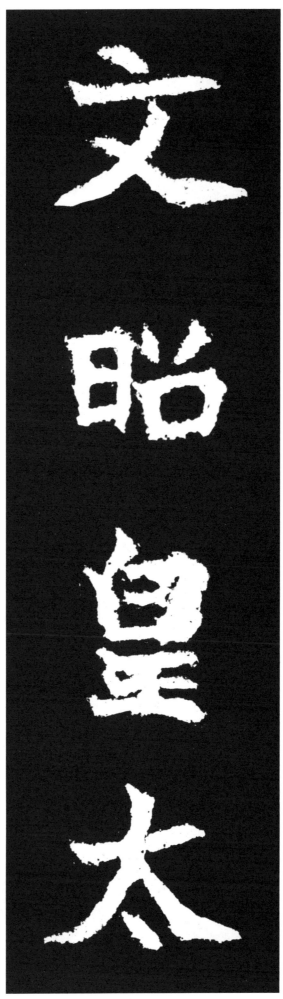

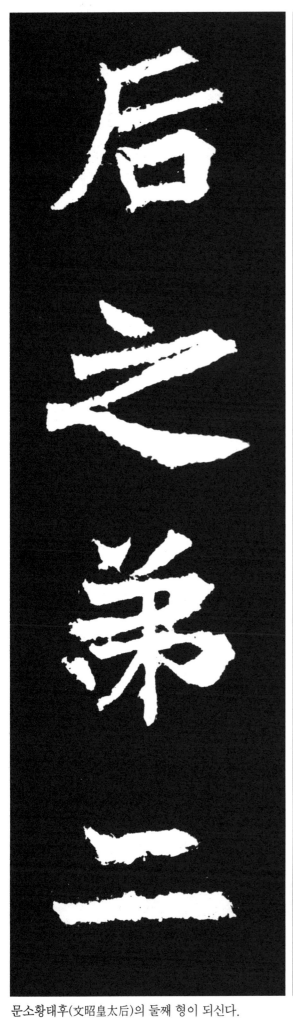

文　글월　문
昭　비칠　소
皇　임금　황
太　클　태
后　황후　후
之　갈　지
第　차례　제
※弟로 씀
二　두　이

문소황태후(文昭皇太后)의 둘째 형이 되신다.

兄 맏 형
也 어조사 야

君 임금 군
稟(稟) 줄 품
岐 산높을 기
嶷(嶷) 산높을 의
之 갈 지
姿 자태 자

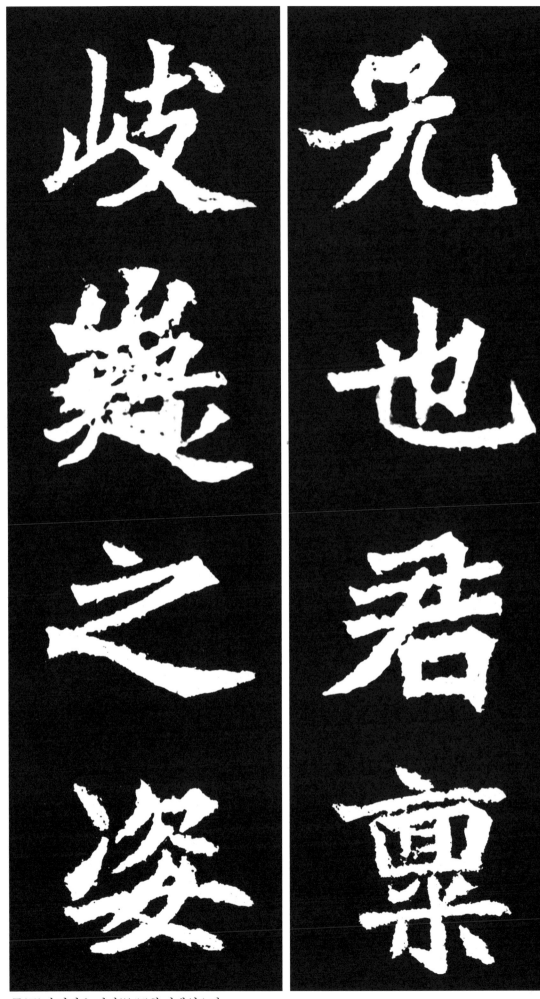

군(君)의 바탕은 기이(岐嶷)한 자태였으며,

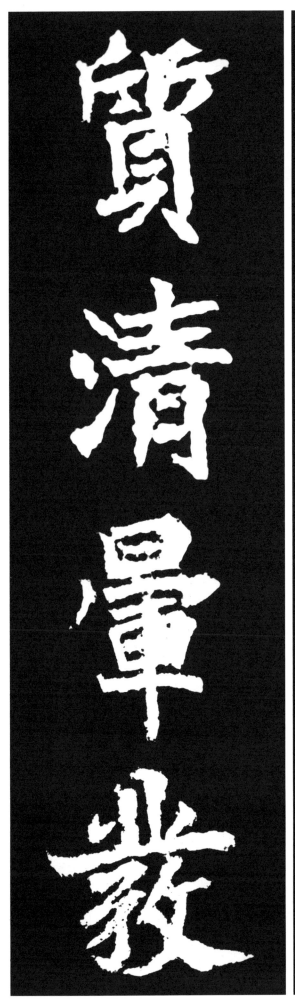

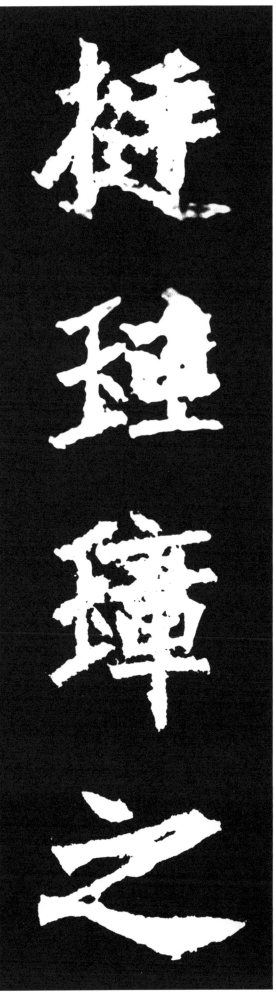

挺 빼어날 정
珪 홀 규
璋 홀 장
之 갈 지
質 바탕 질

淸 맑을 청
暈 무리 운
發 드러날 발

규장(珪璋)의 자질이 뛰어났기에 맑은 빛이 재롱(載弄)에서 드러났고,

於 어조사 어
載 실을 재
弄 희롱할 롱
※弄과 同字임

秀 빼어날 수
悟 깨달을 오
表 드러낼 표
乎 어조사 호
齠 이갈 초

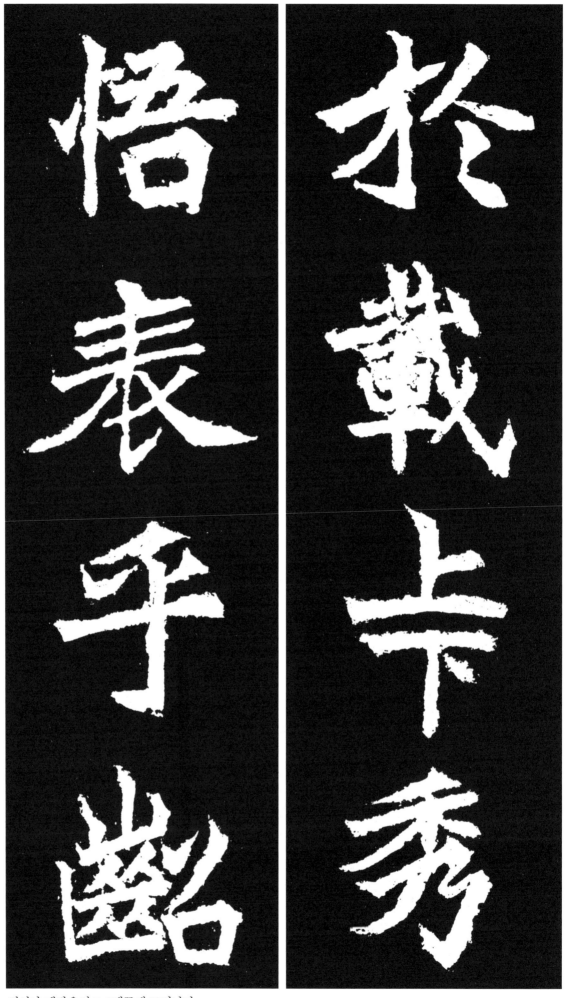

뛰어난 깨달음이 7, 8세쯤에 드러났다.

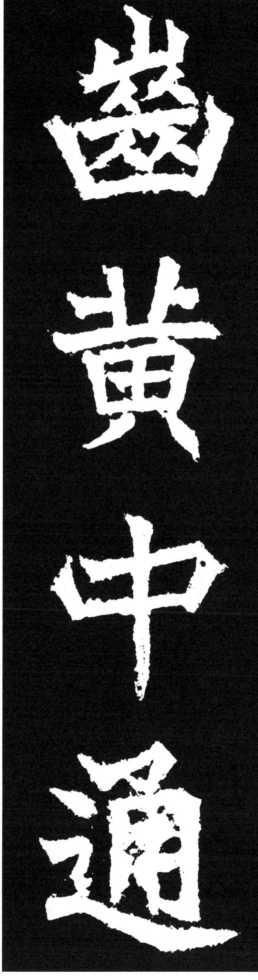

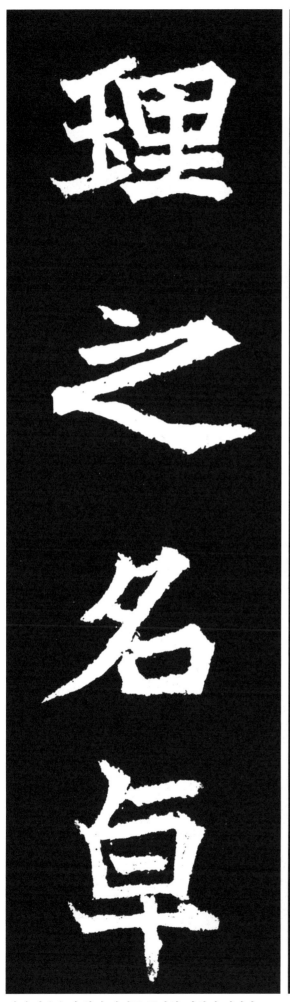

齒 이 치

黃 누를 황
中 가운데 중
通 통할 통
理 이치 리
之 갈 지
名 이름 명

卓 뛰어날 탁

덕이 마음속에 있어 이치를 통달한 명성이 뛰어났고

爾 어조사 이
※俗字인 尒로 씀
不 아니 불
群 무리 군
之 갈 지
目 면목 목

固 진실로 고
已 이미 이
殊 다를 수

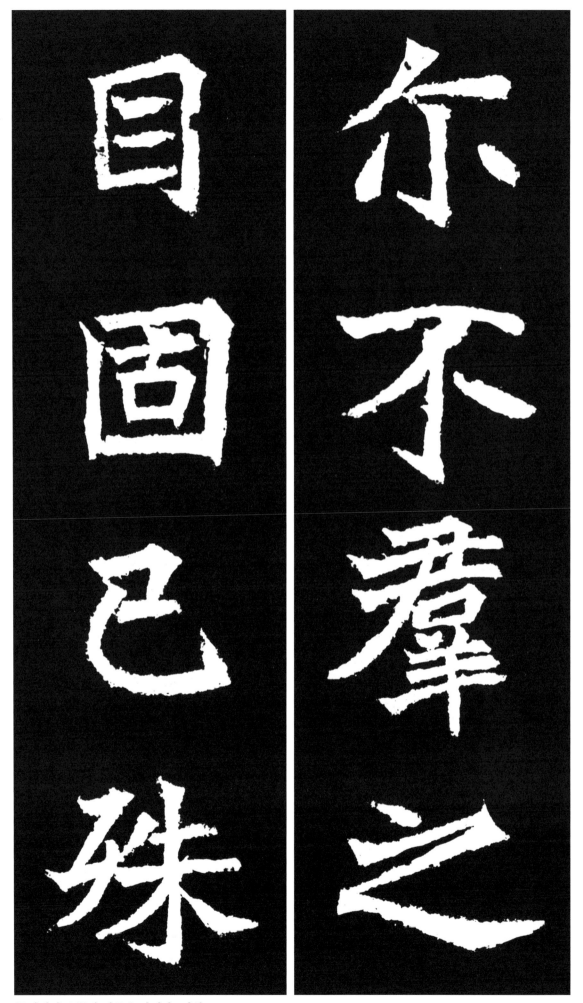

무리에서 으뜸의 면목을 가졌다. 진실로

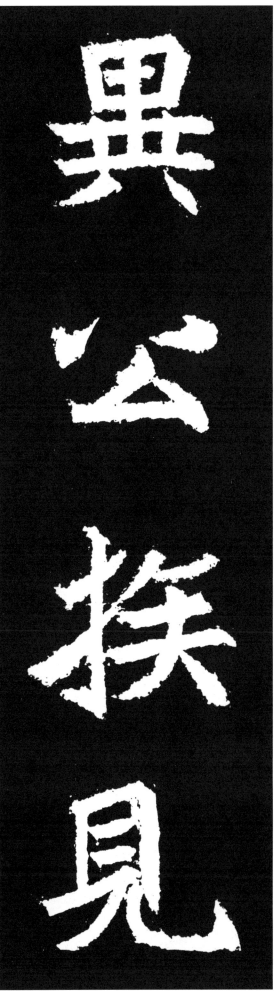

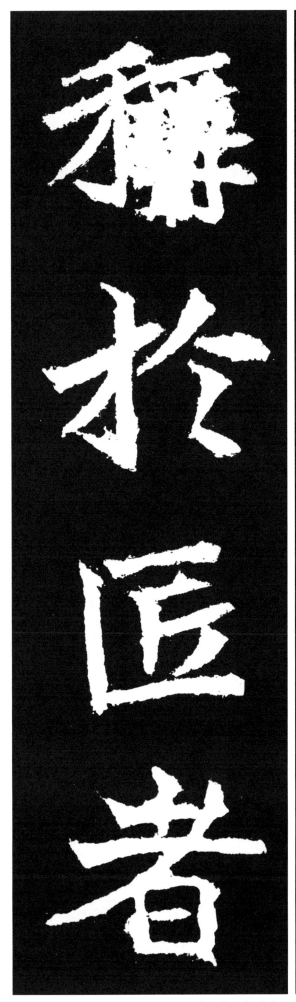

異 다를 이
公 벼슬 공
族 겨레 족

見 볼 견
稱 칭찬할 칭
於 어조사 어
匠 장인 장
者 놈 자

공족(公族)과는 특별히 달라서 스승에게서부터 칭찬을 받았다.

至 이를 지
於 어조사 어
孝 효도 효
以 써 이
事 섬길 사
親 어버이 친

則 곧 즉
白 흰 백

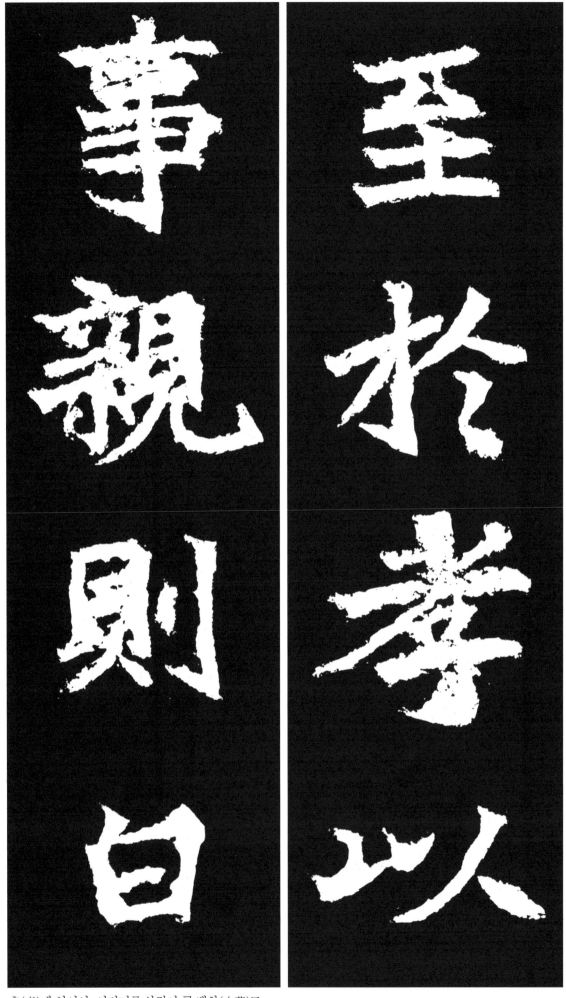

효(孝)에 있어서, 어버이를 섬김이 곧 백화(白華)도

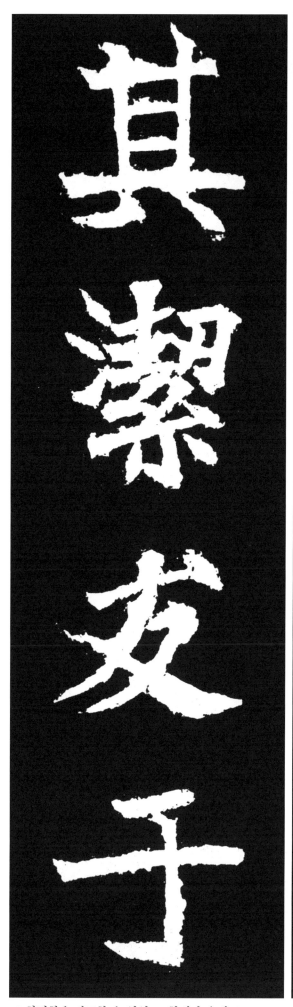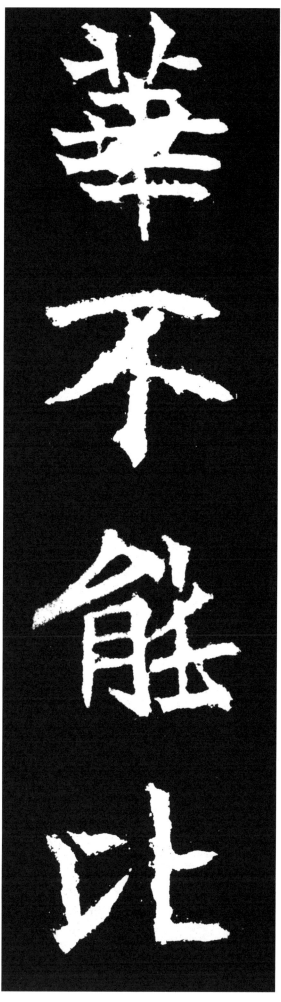

華 화려할 화
不 아니 불
能 능할 능
比 비교할 비
其 그 기
潔 깨끗할 결

友 벗 우
于 어조사 우

그 청결함을 비교할 수 없었고, 형제간 우애도

兄 맏형
弟 아우 제

則 곧 즉
常 항상 상
棣 아가위나무 체
※ 일부 망실 字
無 없을 무
以 써 이
方 견줄 방

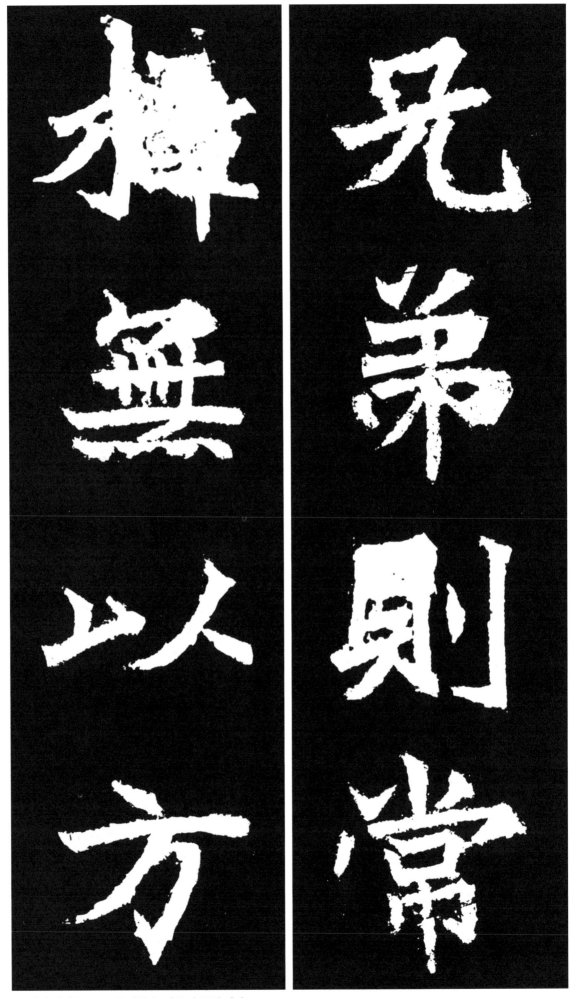

곧 아가위나무도 그 무성함을 견주지 못하였다.

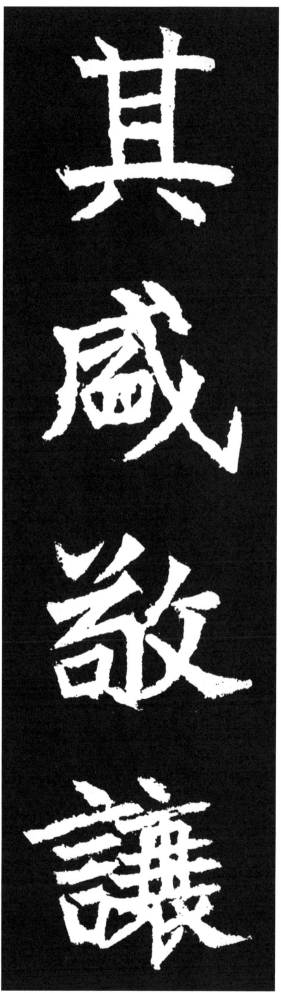

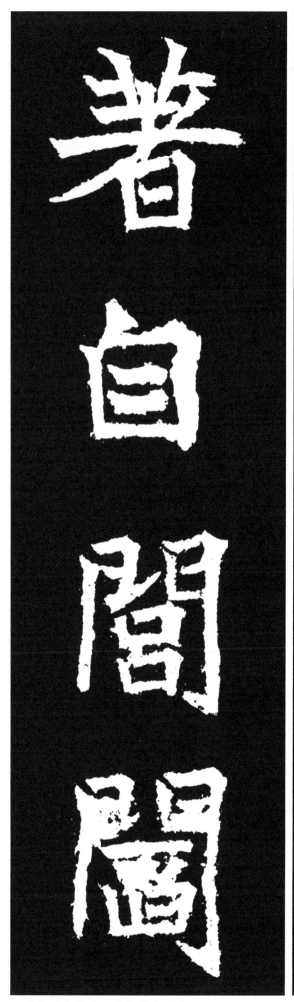

其 그 기
盛 번성할 성

敬 공경할 경
讓 양보할 양
著 나타날 저
自 부터 자
閭 집 려
閻 집 염

공경과 겸양이 마을에서 널리 퍼졌고,

信 믿을 신
義 옳을 의
行 행할 행
於 어조사 어
邦 나라 방
黨 무리 당

若 같을 약
夫 대개 부

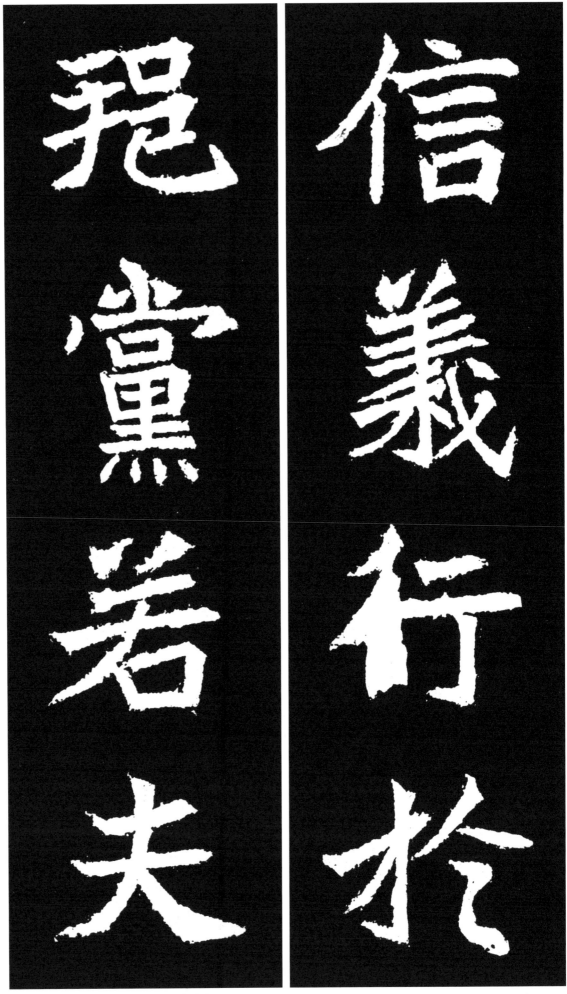

신의(信義)는 나라와 조정에서 행하였다.

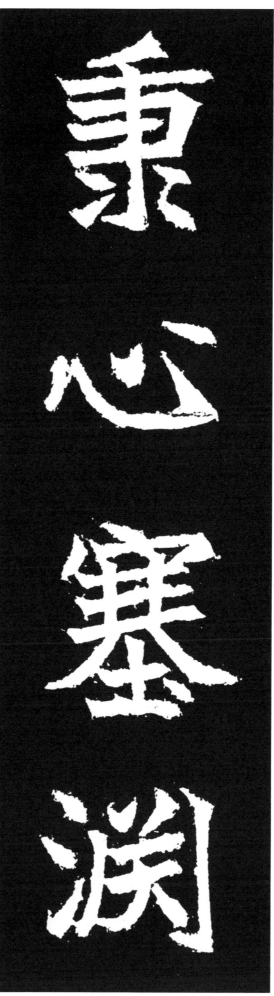

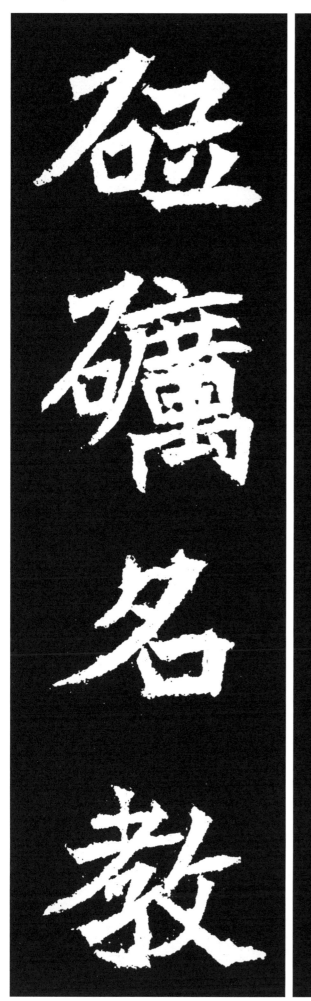

秉 잡을 병
心 마음 심
塞 가득할 색
淵 깊을 연

砥 갈고닦을 지
礪 갈고닦을 려
名 이름 명
教 가르칠 교

대개 마음을 잡고 사려가 깊고, 부지런하고 열심히 노력하며 인류의 가르침을 밝히며,

伏 감출 복
膺 가슴 응
文 글월 문
武 호반 무

不 아니 불
肅 삼가할 숙
而 말이을 이
成 이룰 성

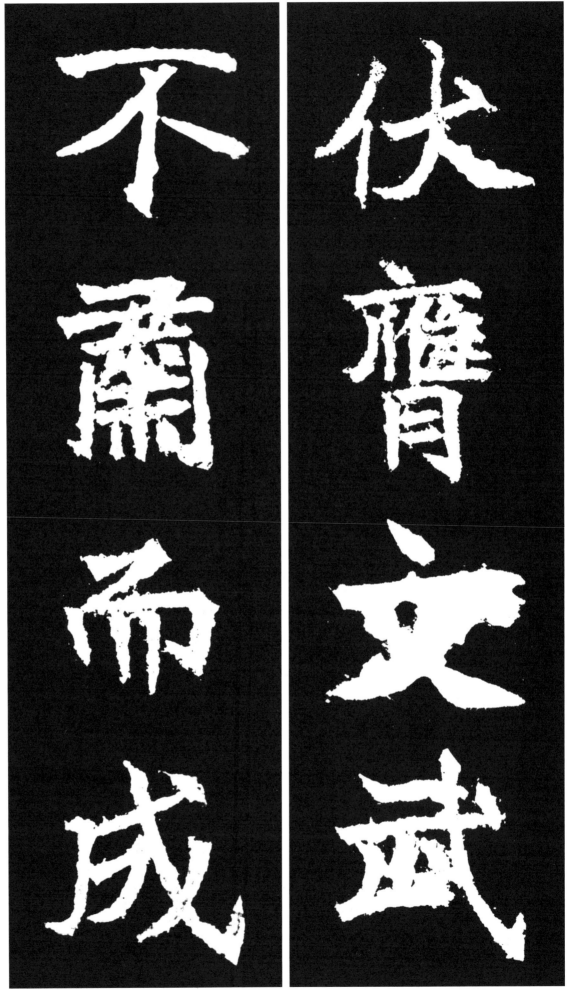

문무(文武)를 마음속 깊이 새겨 삼가하지 않고 이룬 것은

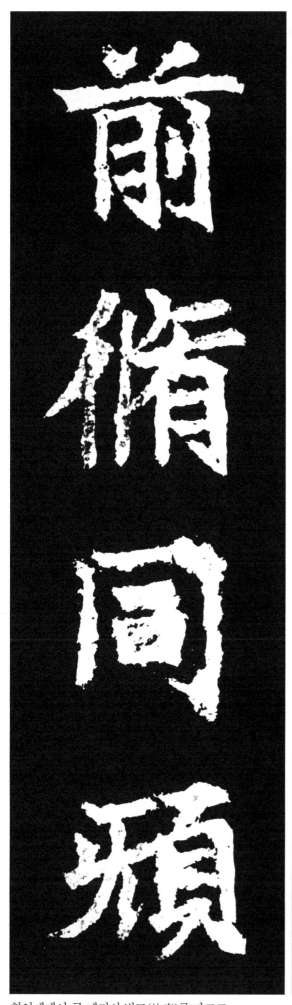

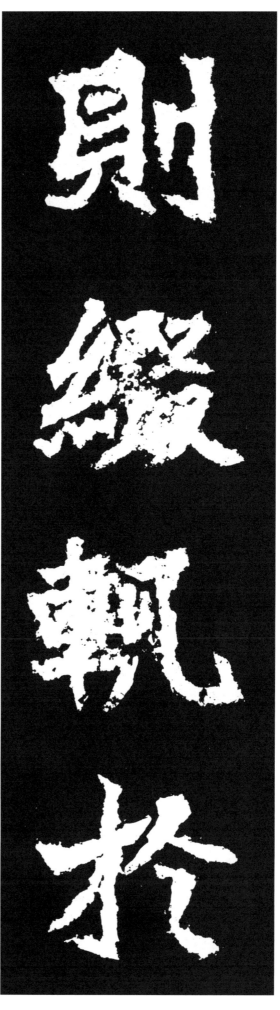

則 곧 즉
綴 이을 철
軌 본보기 궤
於 어조사 어
前 앞 전
脩 닦을 수

同 같을 동
規 법 규
※俗字인 규獿로 씀

현인에게서 곧 예전의 법도(法度)를 따르고,

於 어조사 어
先 먼저 선
達 이룰 달
者 놈 자
矣 어조사 의

雖 비록 수
綺 비단 기
襦 저고리 유

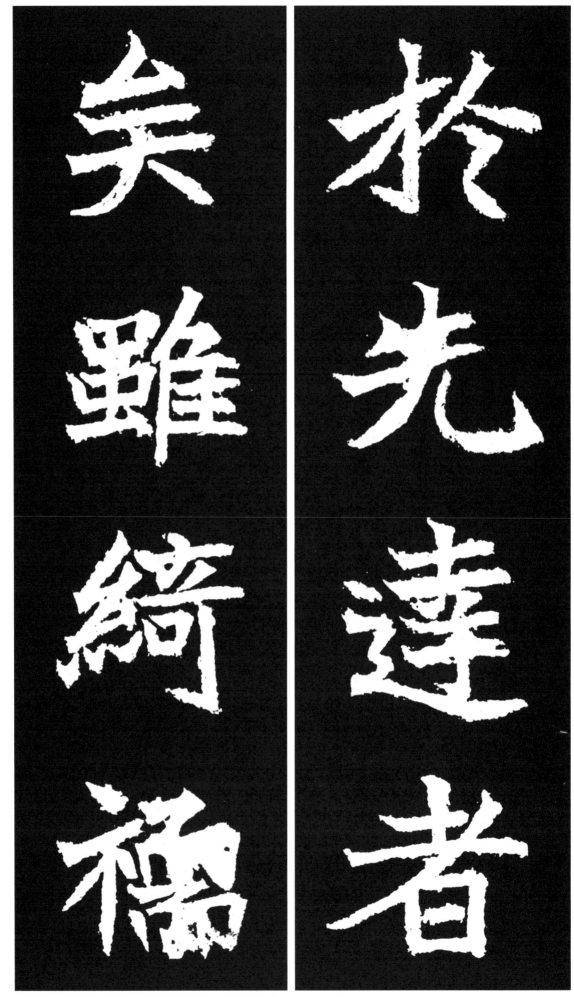

앞선 자에게서 같아지고자 한 것이었다. 비록 아름다운 의복을 입고

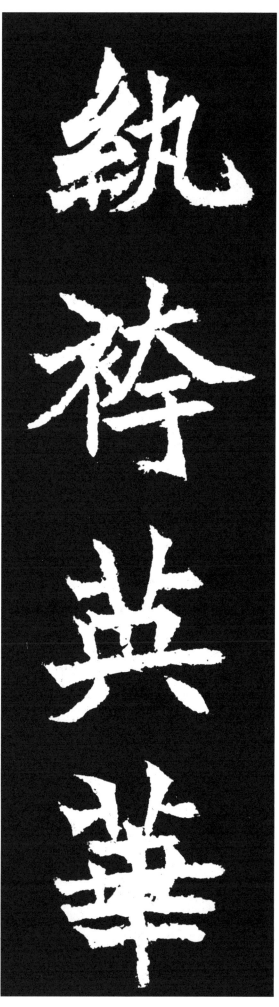

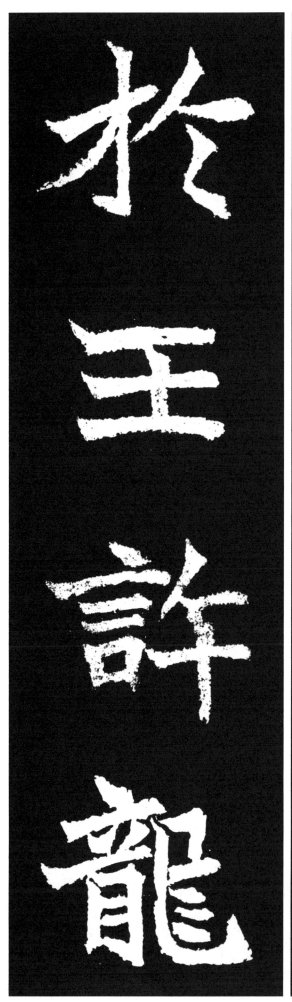

紈 흰깁 환
袴 바지 고

英 빼어날 영
華 화려할 화
於 어조사 어
王 임금 왕
許 곳 허

龍 용 룡

왕(王)의 밑에서 영화로웠고,

馬 말 마
流 흐를 류
車 수레 거

陸 두터울 륙
離 아름다울 리
於 어조사 어
陰 그늘 음
鄧 나라이름 등

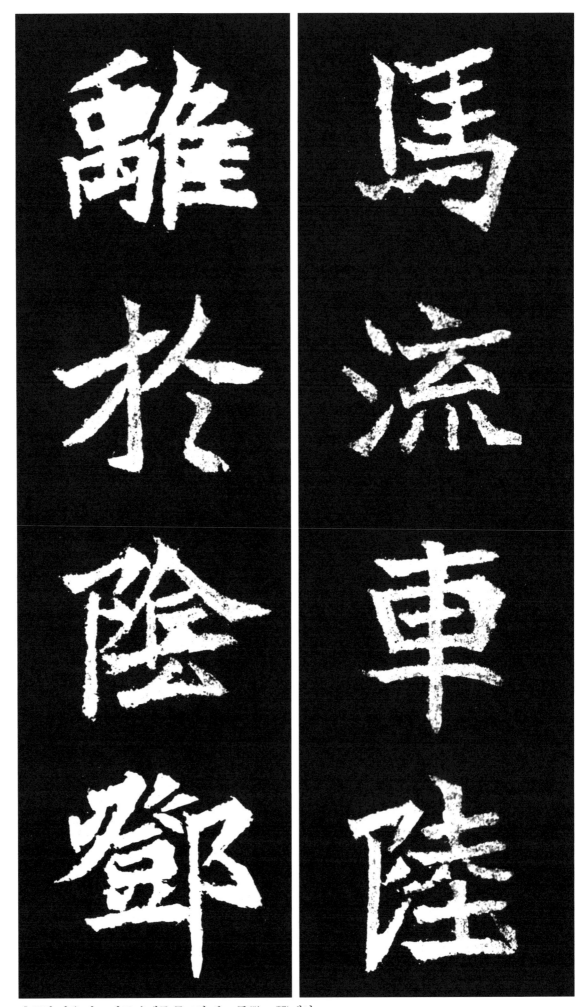

훌륭한 말을 타고 빠른 수레를 몰고서, 음·등(陰·鄧)에서

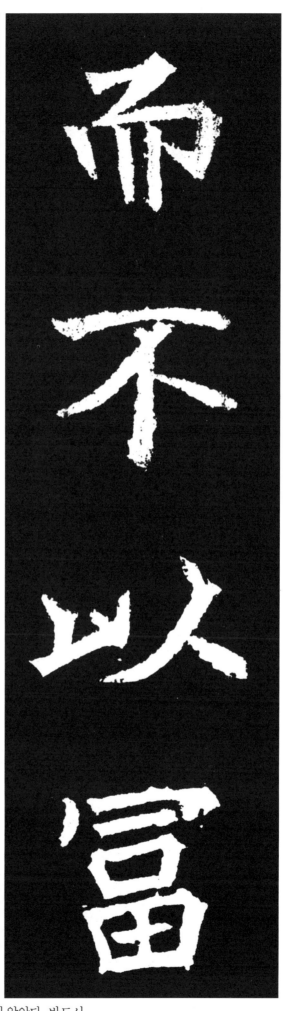

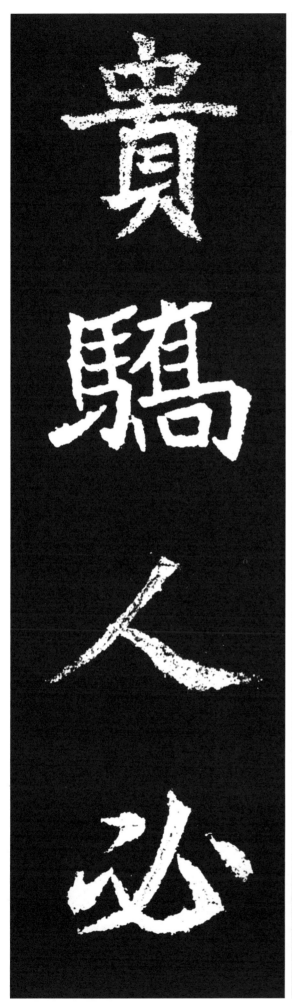

而 말이을 이
不 아니 불
以 써 이
富 부유할 부
貴 귀할 귀
驕 교만할 교
人 사람 인

必 반드시 필

눈부시게 아름다웠으나, 부귀로써 사람들에게 교만하지 않았다. 반드시

以 써 이
謙 겸손할 겸
虛 빌 허
業 일할 업
己 몸 기

是 이 시
故 연고 고
夷 무리 이

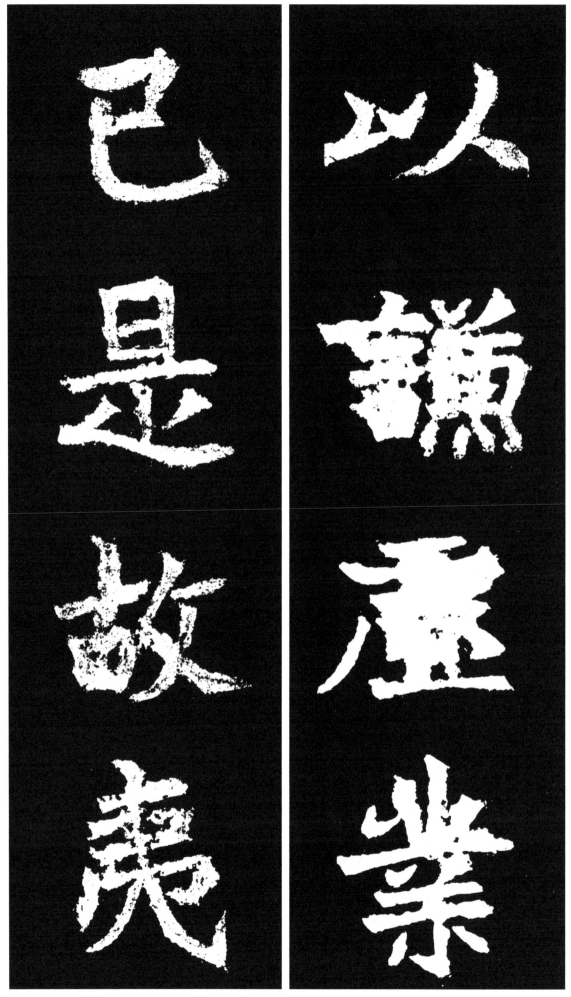

겸허(謙虛)하고 그렇게 할 뿐이었다. 그러므로 친구들이

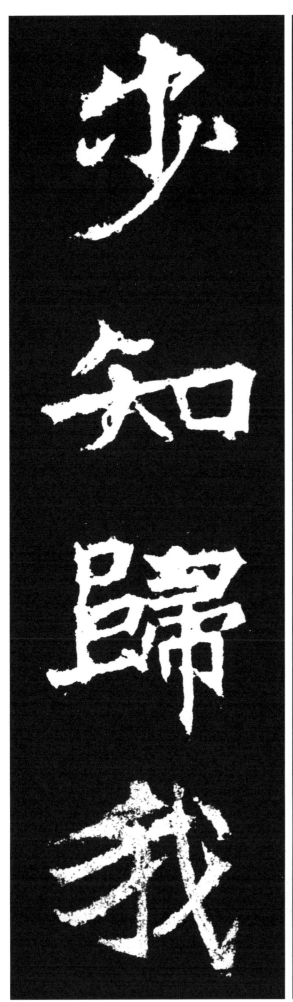

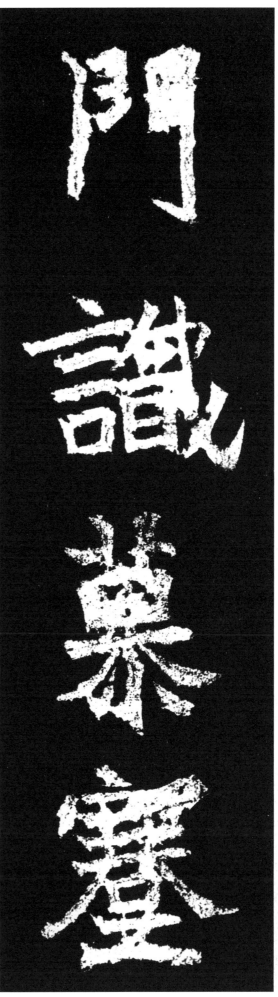

門 문 문
識 알 식
慕 사모할 모

蹇 절룩거릴 건
步 걸음 보
知 알 지
歸 돌아갈 귀

我 나 아

사모할 줄 알았고, 먼곳에서도 찾아와 귀의(歸依)할 줄 알았으니,

德 큰 덕
如 같을 여
風 바람 풍

物 사물 물
應 응할 응
如 같을 여
響 소리 향

弱 약할 약

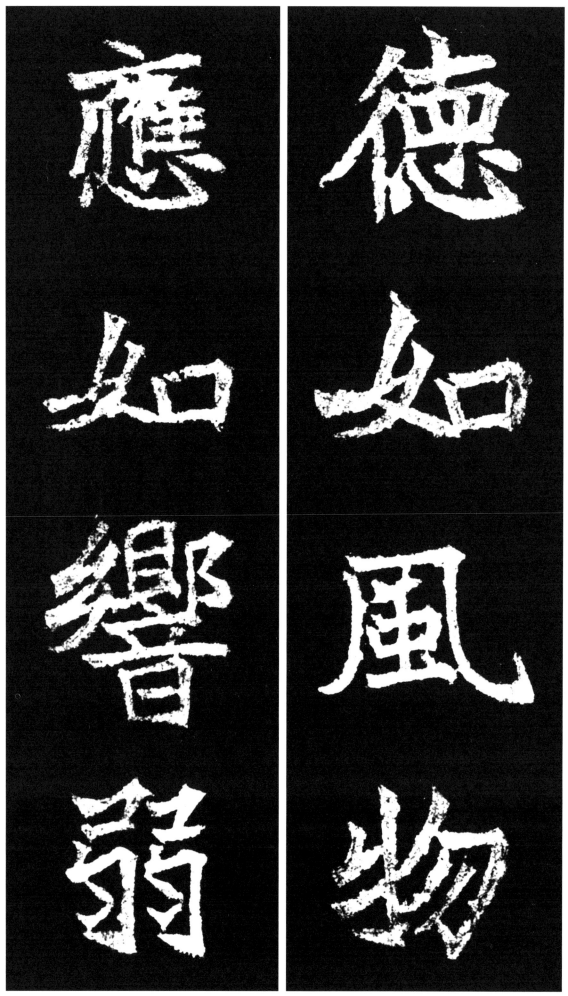

나의 덕이 바람과 같이 행하여 지니, 인물이 응하여 소리내며 따르는 것 같았다.

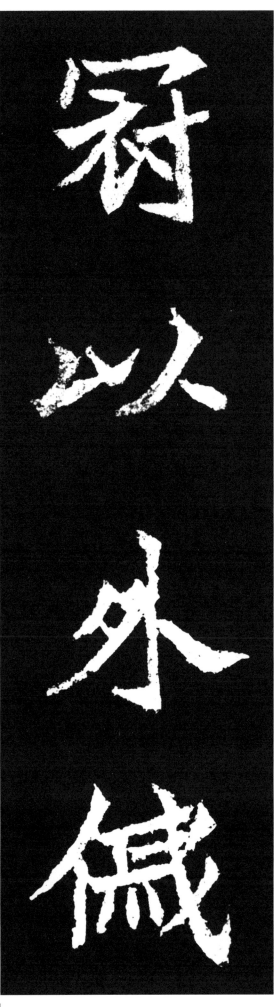

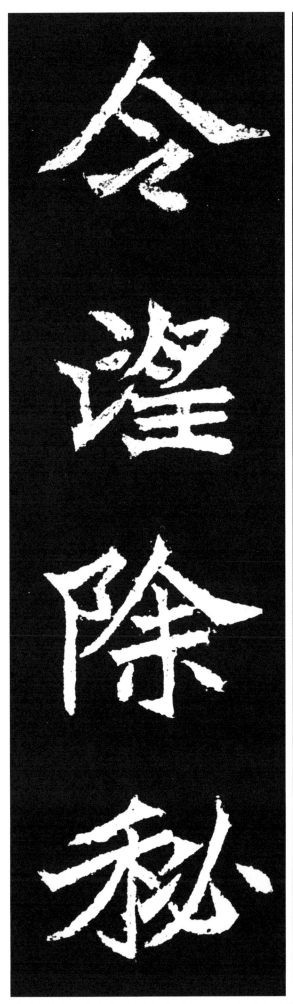

冠 벼슬 관
以 써 이
外 바깥 외
戚 겨레 척
令 아름다울 령
望 명망 망

除 벼슬받을 제
秘 비밀 비

약관(弱冠)의 나이에 외척(外戚)이라는 좋은 평판으로써

書 글 서
郞 사내 랑

傃 향할 소
驎 얼룩말 린
閣 누각 각
而 말이을 이
來 올 래
儀 거동 의

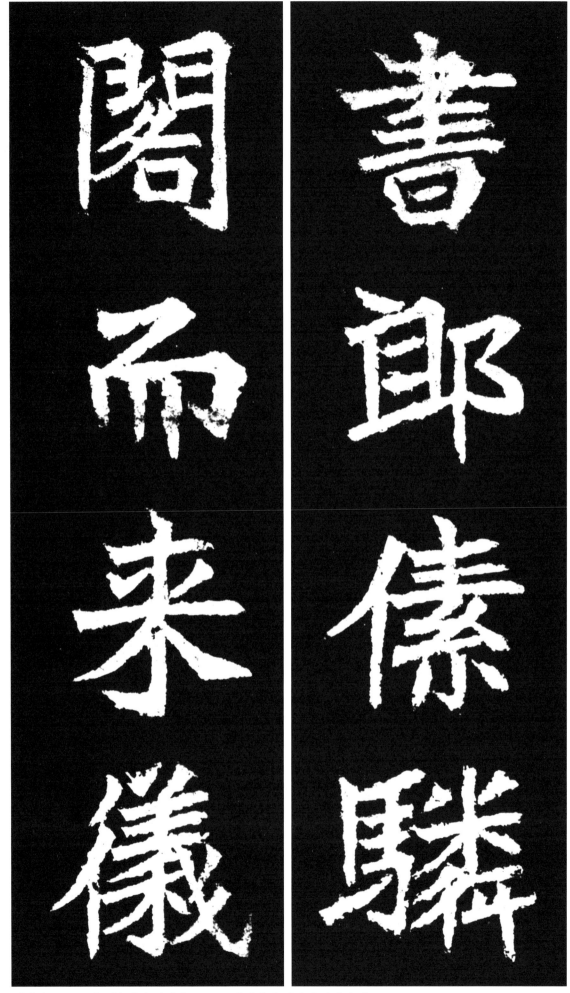

비서랑(秘書郞)을 제수받아 기린각(麒麟閣)에 향하여 공신의 길에 올랐고,

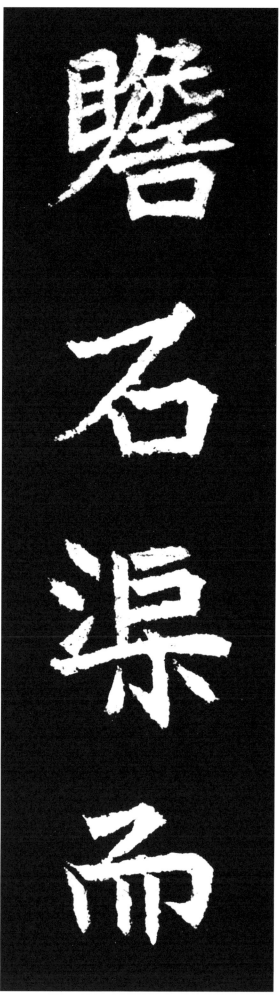

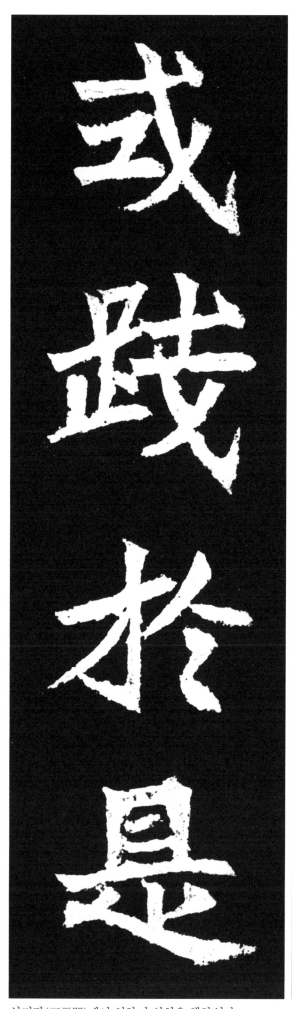

瞻 볼 첨
石 돌 석
渠 개천 거
而 말이을 이
式 쓸 식
踐 실천할 천

於 어조사 어
是 이 시

석거각(石渠閣)에서 일하며 실천을 행하였다.

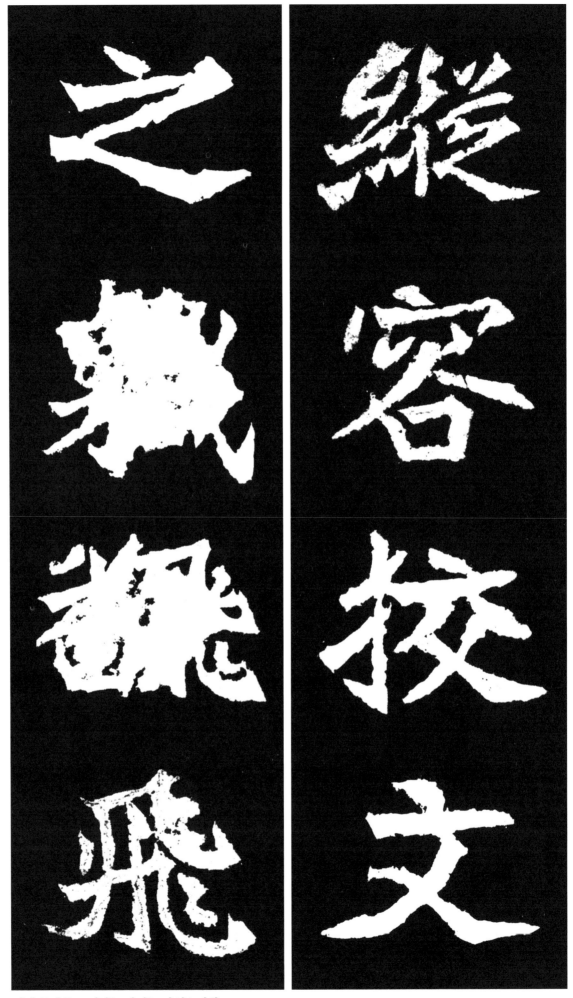

縦 자유로울 종
容 얼굴 용
挍 상교할 교
※校와도 通함
文 글월 문
之 갈 지
職 자리 직

飜 번덕일 번
飛 날 비

이에 문서를 교정하는 자리는 자연스러웠고,

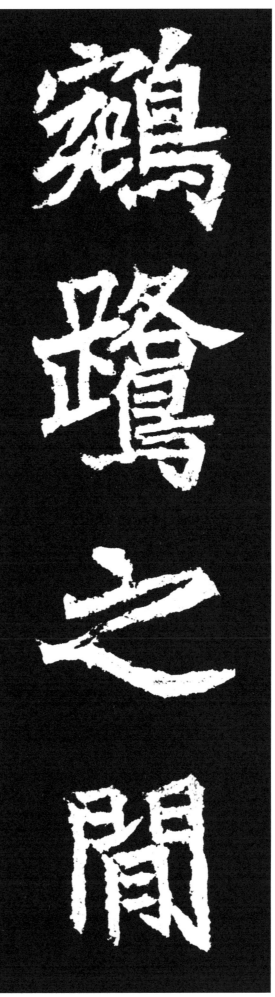

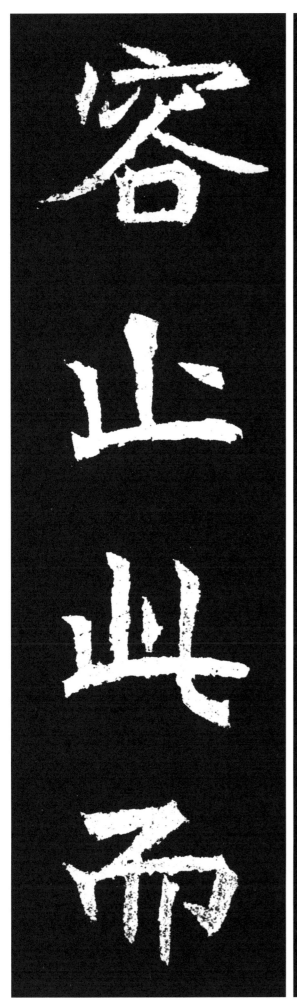

鵷 원추새 원
鷺 백로 로
之 갈 지
閒 사이 간

容 얼굴 용
止 거동 지
此 이 차
而 말이을 이

조정의 백관(百官)의 사이에서 이름을 드날렸다. 용지(容止)는

可 가할 가
觀 볼 관

淸 맑을 청
風 풍격 풍
玆 이 자
焉 어조사 언
己 몸 기
穆 온화할 목

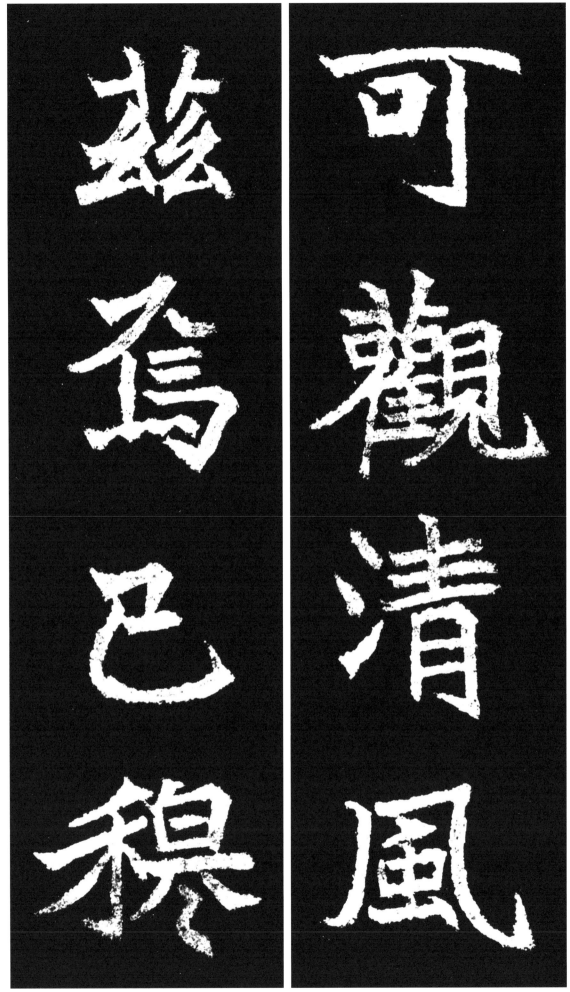

가히 볼만하였고, 맑은 풍격(風格)은 넘쳐나 이미 온화하였으며

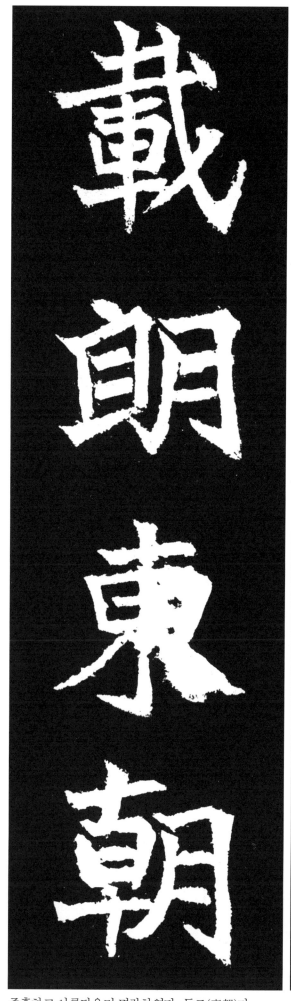

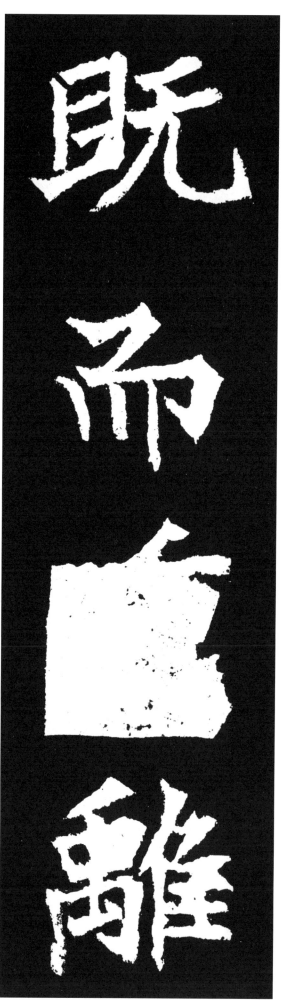

旣 이미 기
而 말이을 이
重 무거울 중
※글자 일부 망실
離 아름다울 리
載 실을 재
朗 밝을 랑

東 동녘 동
朝 조정 조

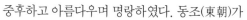

중후하고 아름다우며 명랑하였다. 동조(東朝)가

始 비로소 시
建 세울 건

杞 버들 기
梓 가래나무 재
備 갖출 비
陳 펼 진

瑤 아름다운옥 요
金 쇠 금

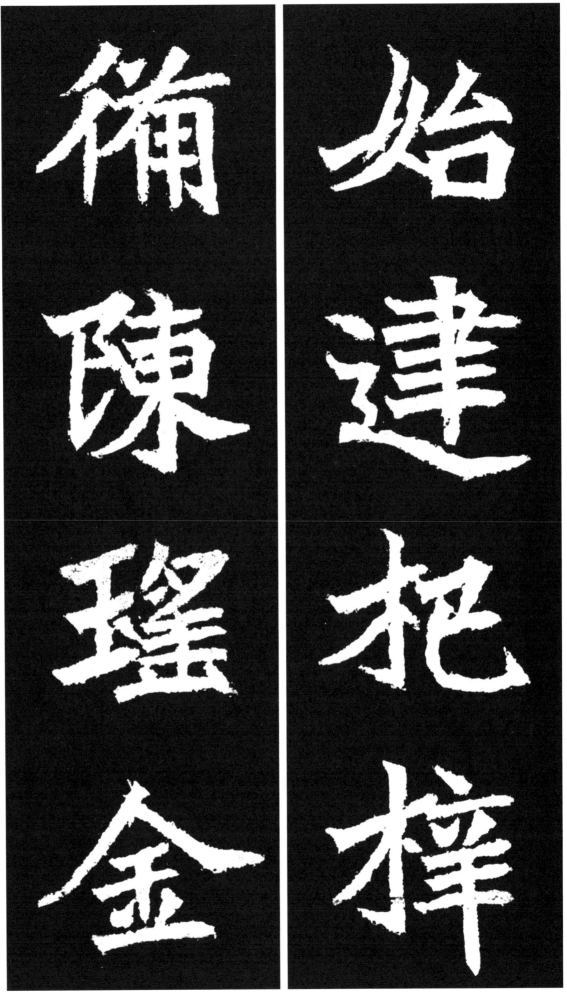

새로 세워지자, 유용한 인재가 갖춰지기를 준비하는데, 적당한 인물이 누구인지

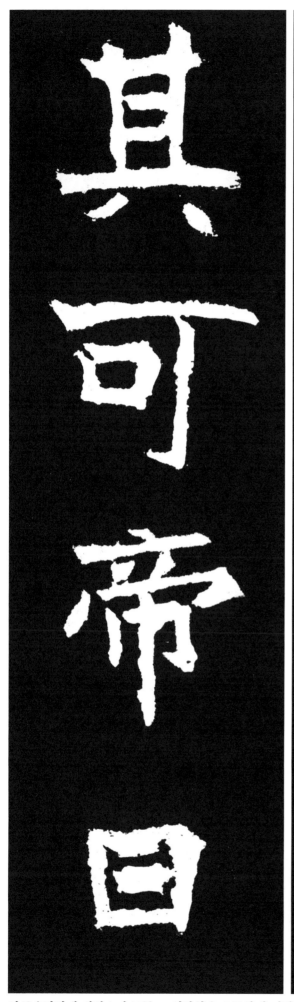

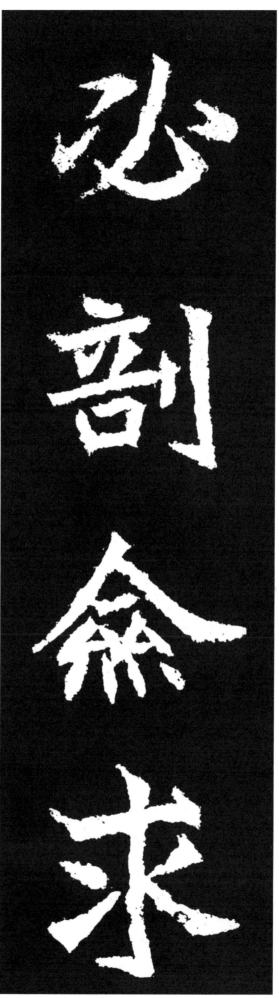

必 반드시 필
剖 쪼갤 부

僉 다 첨
求 구할 구
其 그 기
可 가할 가

帝 임금 제
曰 가로 왈

갑론을박하게 되었으며 모두 그 적당함을 요구하게 되었다. 이에 황제(皇帝)가 말하기를

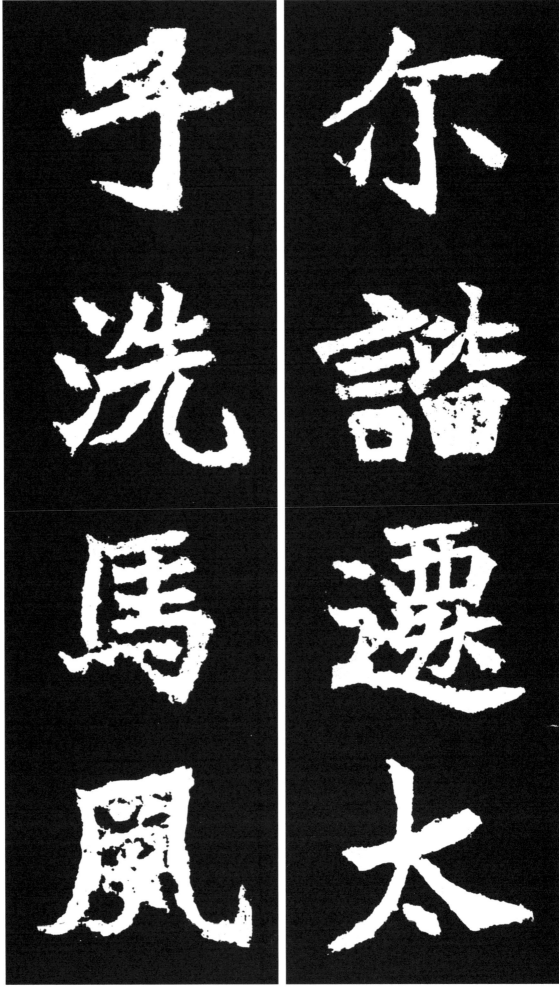

爾 너 이
※俗字인 尔로 씀
諧 합당할 해

遷 옮길 천
太 클 태
子 아들 자
洗 씻을 세
馬 말 마

夙 일찍 숙

"그대가 합당하다"고 하시고, 태자(太子)의 세마(洗馬)자리로 옮겼으니, 이른 아침부터

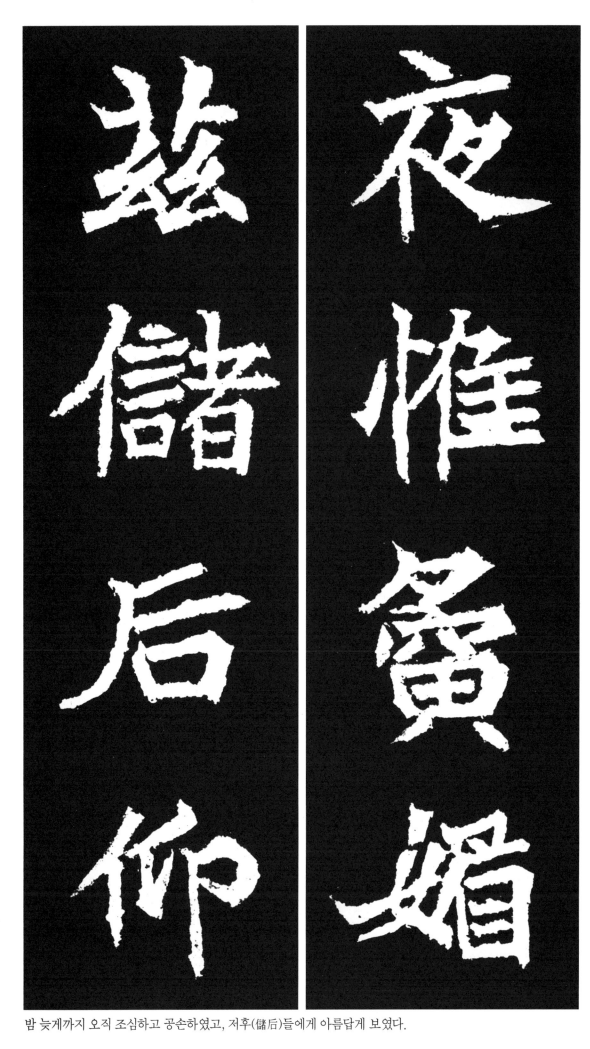

夜 밤 야
惟 오직 유
夤 공손할 인

媚 아첨할 미
兹 이 자
儲 동궁 저
后 제후 후

仰 우러를 앙

밤 늦게까지 오직 조심하고 공손하였고, 저후(儲后)들에게 아름답게 보였다.

敷 펼 부
四 넉 사
德 큰 덕
之 갈 지
美 아름다울 미

式 법식 식
揚 드날릴 양
三 석 삼

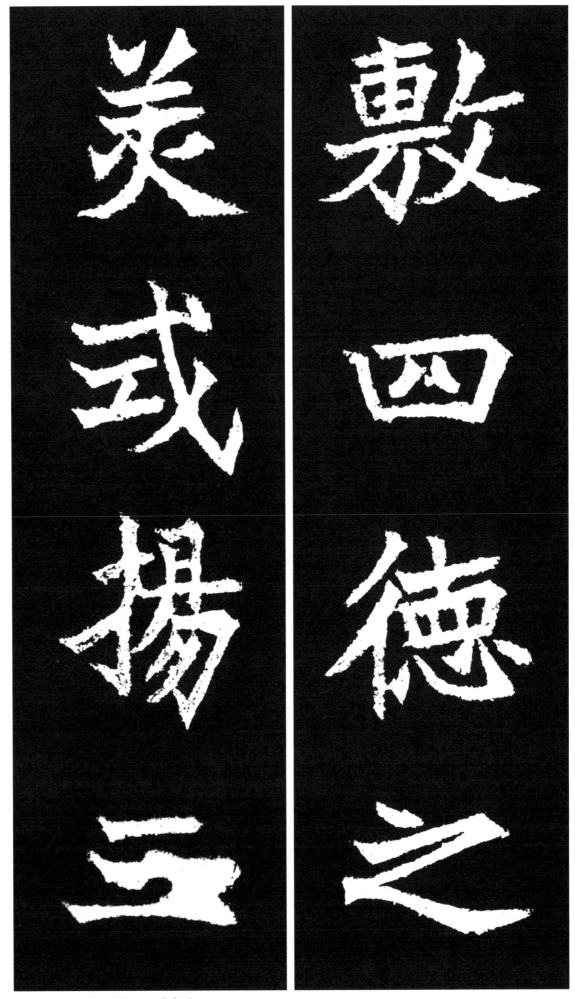

사덕(四德)의 아름다움을 우러러 베풀고,

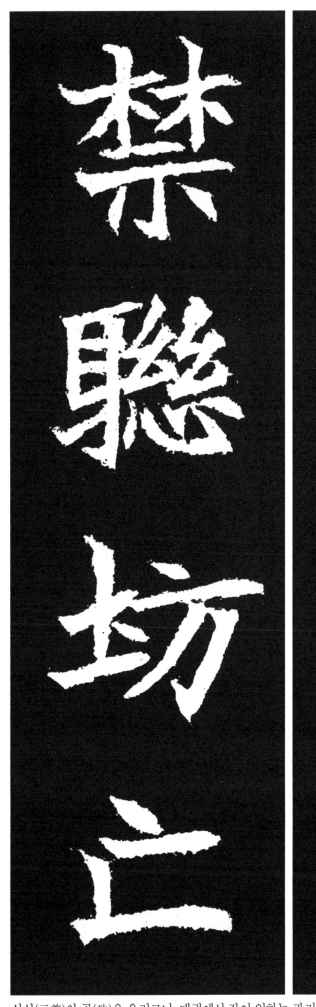
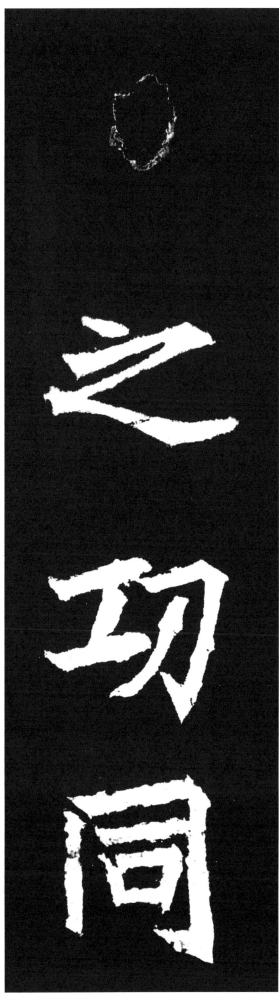

善 착할 선
※글자 망실
之 갈 지
功 공로 공

同 같을 동
禁 대궐 금
聯 이을 련
坊 동네 방

亡 없을 망

삼선(三善)의 공(功)을 우러르니, 대궐에서 같이 일하는 관리들 중에서

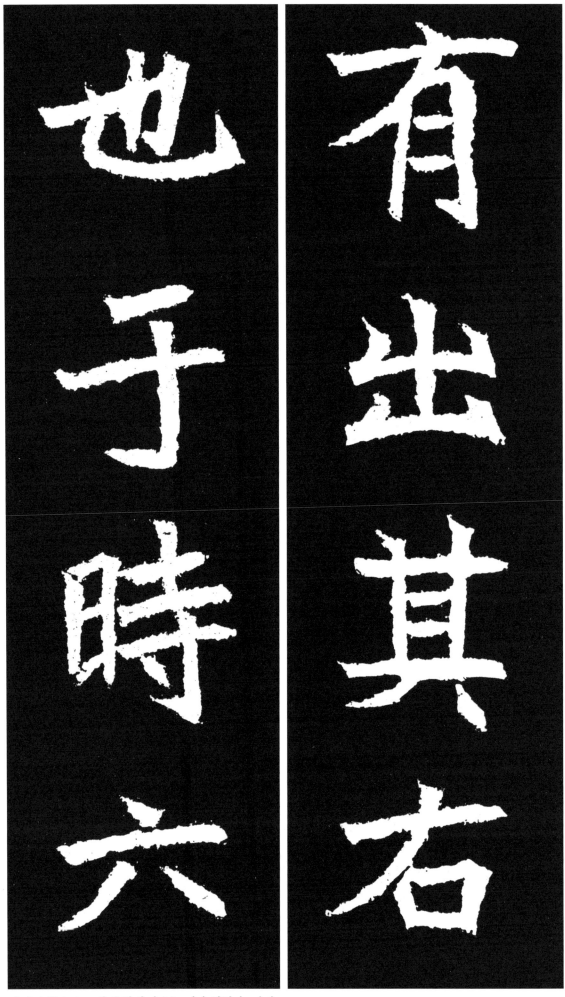

有 있을 유
出 날 출
其 그 기
右 오른 우
也 어조사 야

于 어조사 우
時 때 시
六 여섯 륙

가장 으뜸으로 그의 우편에 나오는 이가 없었다. 이때

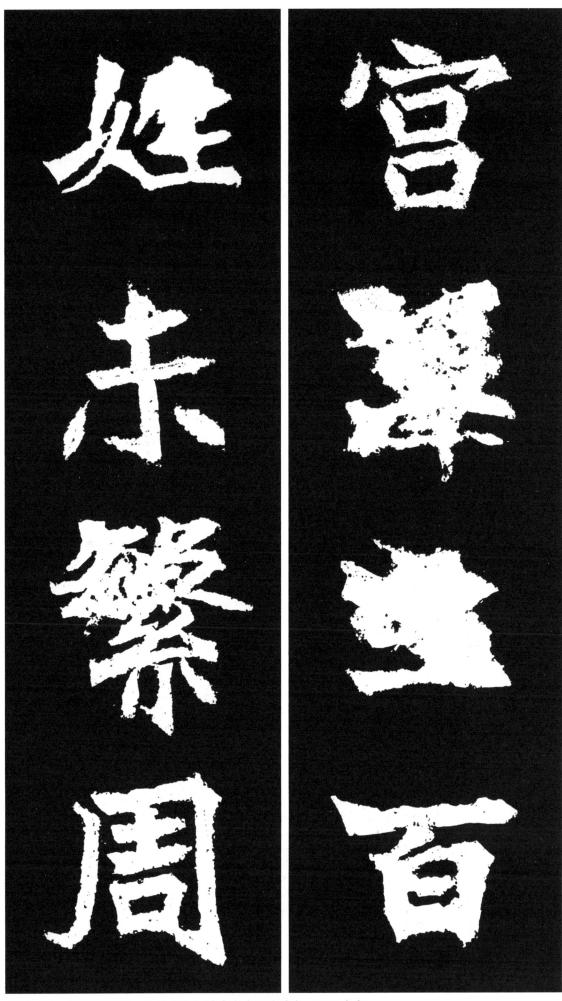

宮 궁궐 궁
□
□
※2字 망실

百 일백 백
姓 성씨 성
未 아닐 미
繁 번성할 번

周 주나라 주

육궁(六宮)이 □□하였는데, 백성들은 번창하지 못하였다. 주(周)나라는

爰 이에 원
大 큰 대
邦 나라 방

罔 없을 망
踰 넘을 유
莘 세신 신
※나라이름을 뜻함

似 이을 사

以 써 이

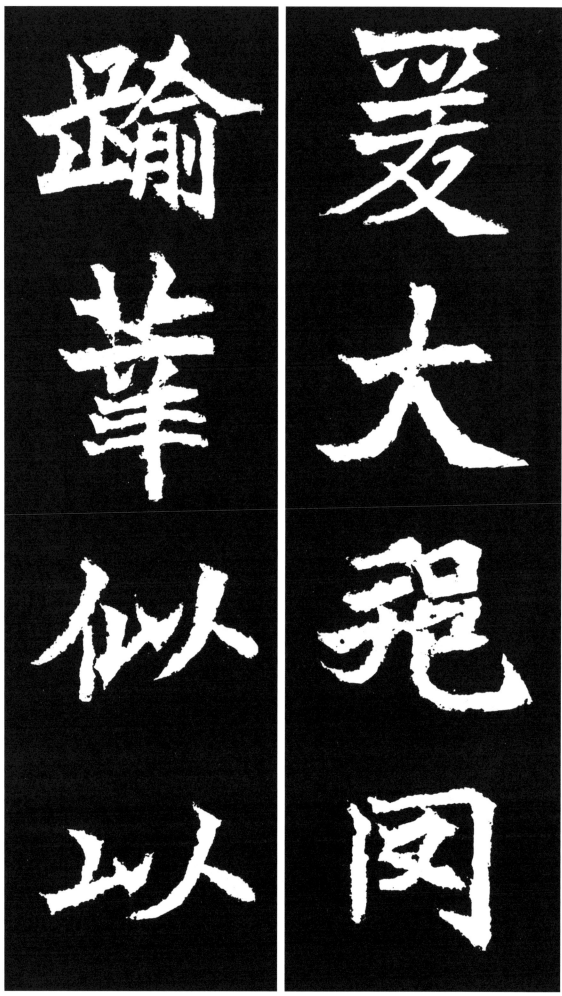

큰나라였으나, 신(莘)나라의 태사(太★:周 武王의 모친)를 넘어서지 못하였으니

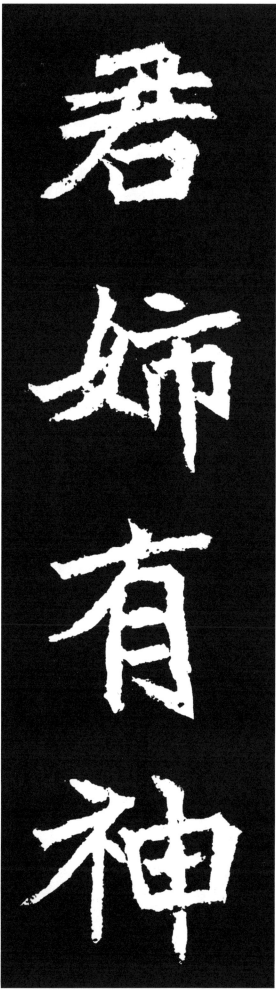

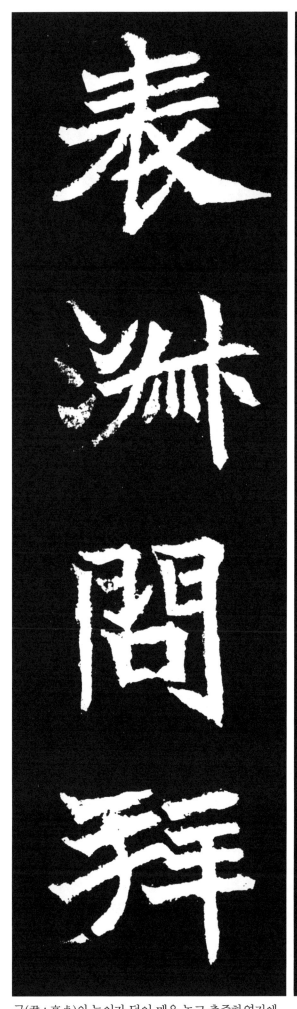

君 임금 군
姉 누이 매
有 있을 유
神 정신 신
表 드러낼 표
淑 맑을 숙
問 물을 문

拜 벼슬줄 배

군(君 : 高貞)의 누이가 덕이 매우 높고 출중하였기에,

爲　하 위
皇　임금 황
后　황후 후

君　임금 군
戚　겨레 척
愈　더욱 유
重　무거울 중

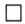

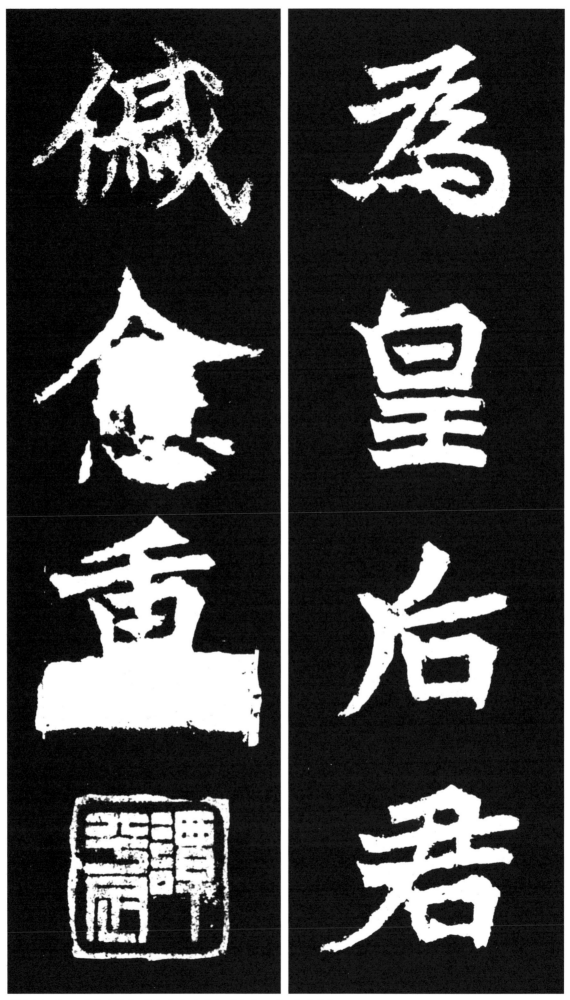

황후(皇后)로 맞이하였다. 군(君)의 친척은 더욱 높고 무거워졌다.

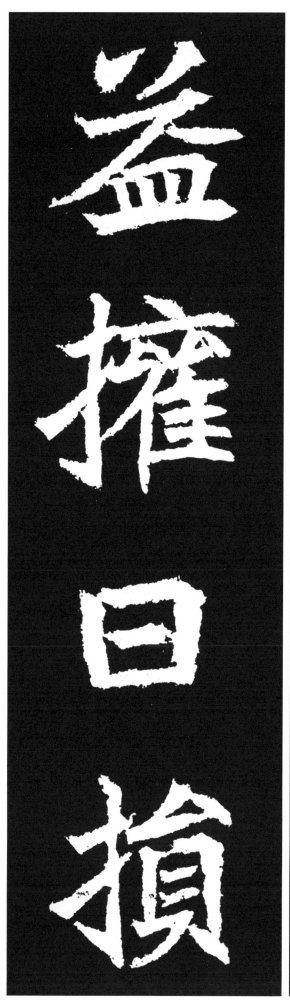

□
沖 화할 충

寵 사랑할 총
日 날 일
益 더할 익

權 권세 권
日 날 일
損 삼가할 손

□□沖하여 황제의 총애는 날마다 더해졌으나, 권세는 날마다 지극히 삼가하였다.

由 까닭 유
是 이 시
有 있을 유
少 젊을 소
君 임금 군
退 물러날 퇴
讓 사양할 양
之 갈 지

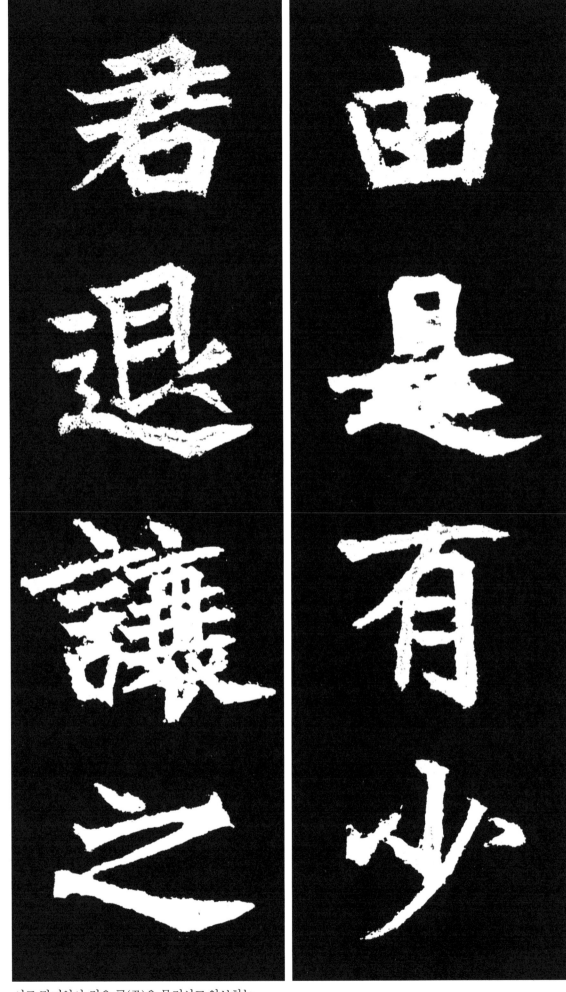

이로 말미암아 젊은 군(君)은 물러서고 양보하는

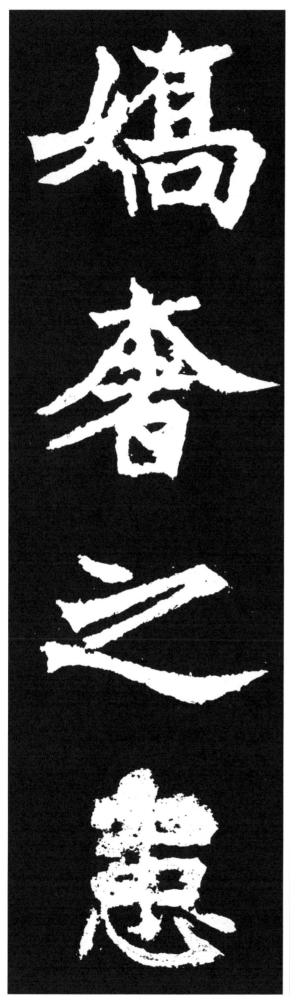

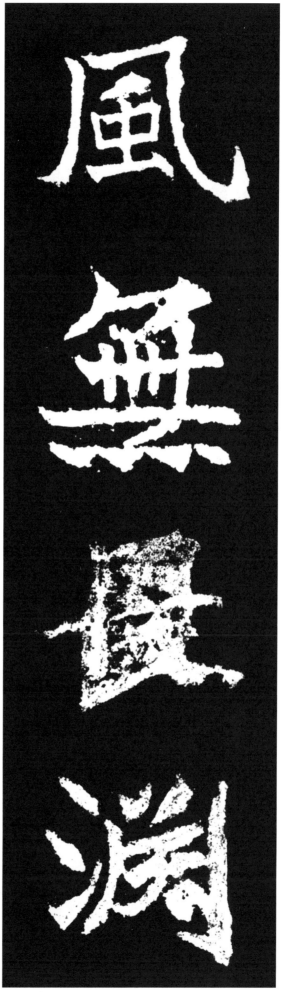

風 풍격 풍

無 없을 무

□
※長으로 보이나 망실.
淵 깊을 연
嬌 아양떨 교
奢 사치할 사
之 갈 지
患 근심 환

풍격이 있었고, □淵과 교사(嬌奢)의 잘못이 없었기에

故 연고 고
赫 빛날 혁
赫 빛날 혁
之 갈 지
望 바랄 망

具 갖출 구
瞻 볼 첨
允 진실로 윤

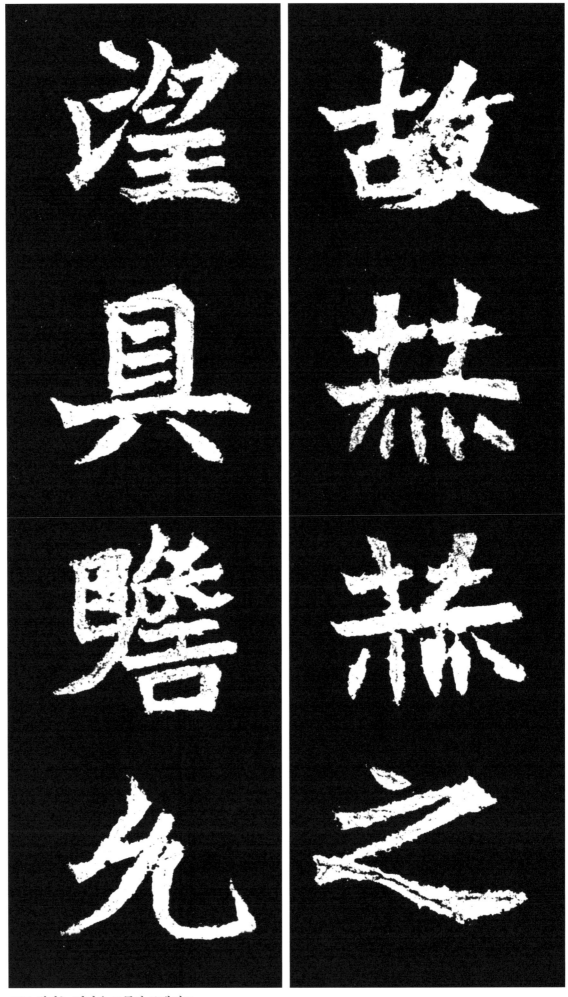

고로 빛나는 덕망을 모두가 보게 되고

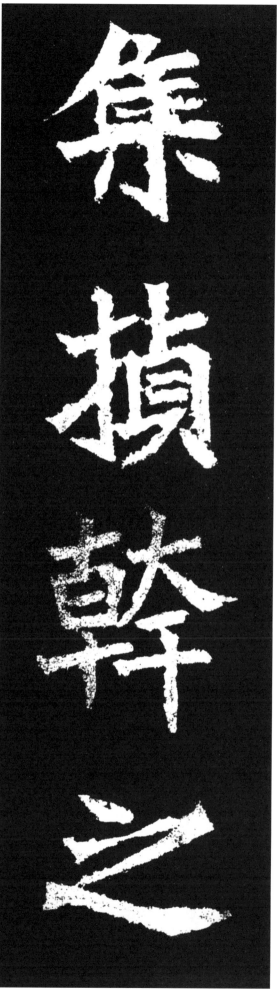

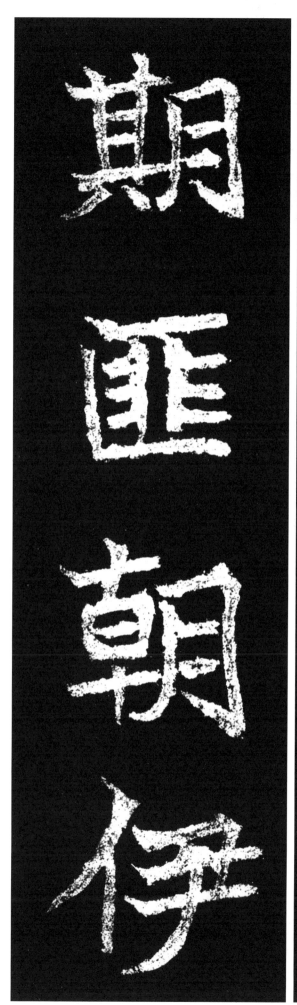

集 모을 집

楨 담기둥 정
幹 근간 간
之 갈 지
期 기한 기

匪 아닐 비
朝 아침 조
伊 저 이

더욱 모이게 되니, 나라의 기둥이 될 시기가 멀지 않아 이루어지게 될 것이었다. 그러나,

暮 저물 모

而 말이을 이
不 아니 불
幸 다행 행
短 짧을 단
※俗字인 㫃(단)으로 씀
命 목숨 명

春 봄 춘
秋 가을 추

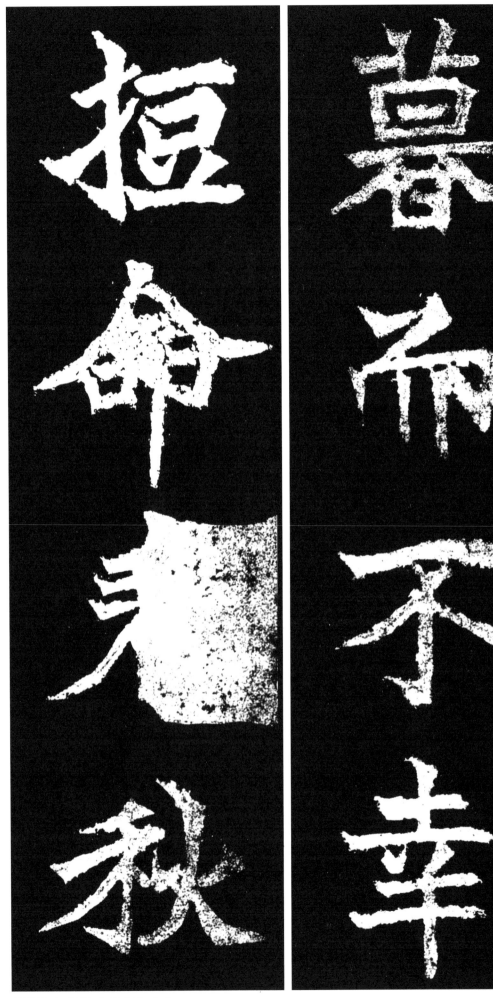

불행히도 명(命)이 짧아서, 나이

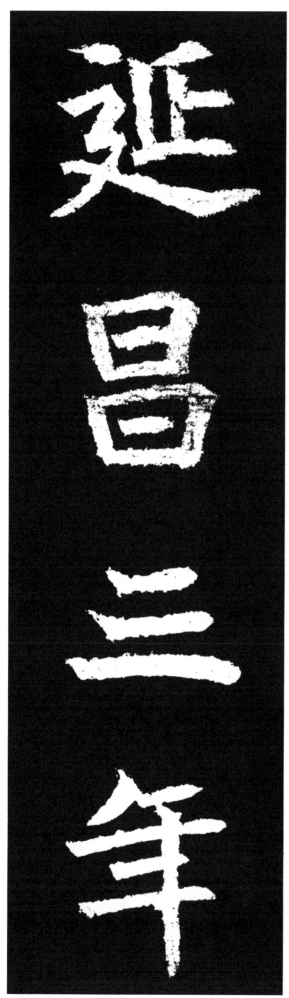

廿 스물 입
有 있을 유
六 여섯 륙

以 써 이
延 끌 연
昌 창성할 창
三 석 삼
年 해 년

26세인 연창(延昌) 3년(514년 宣武帝때)인

歲 해 세
次 차례 차
甲 첫째천간 갑
午 일곱째지지 오

四 넉 사
月 달 월
己 여섯째천간 기
卯 넷째지지 묘

갑오년(甲午年)의 4월

26일에 경사(京師 : 수도)에서 병을 얻어

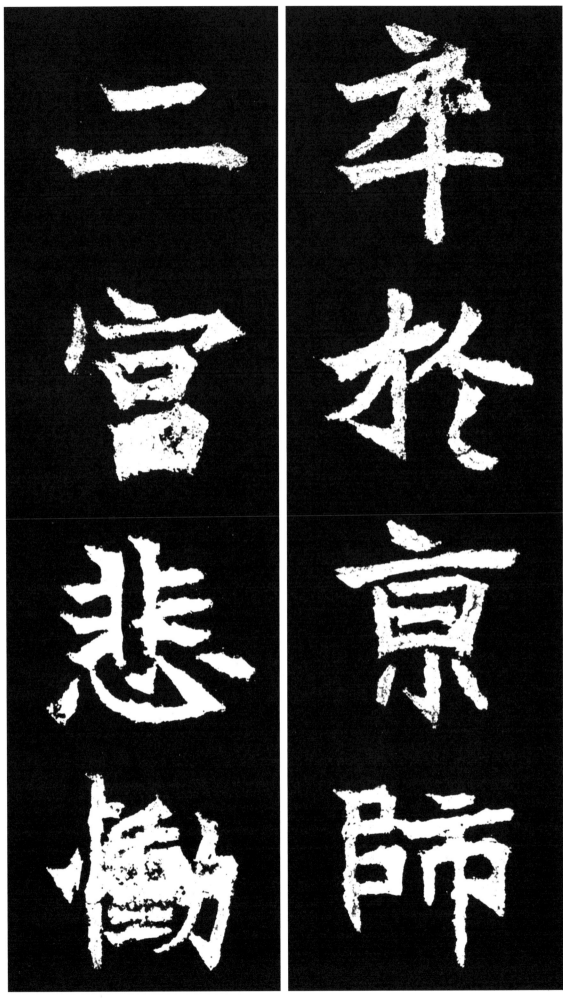

卒 죽을 졸
於 어조사 어
京 서울 경
師 스승 사

二 두 이
宮 궁궐 궁
悲 슬플 비
慟 애통할 통

사망하였다. 황제와 황후가 비통해 하였고,

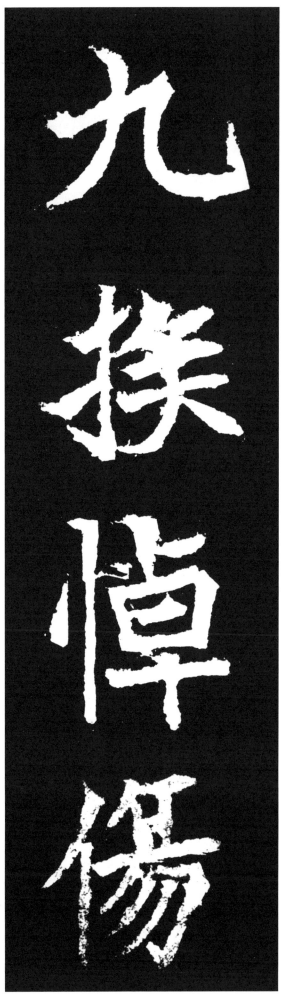

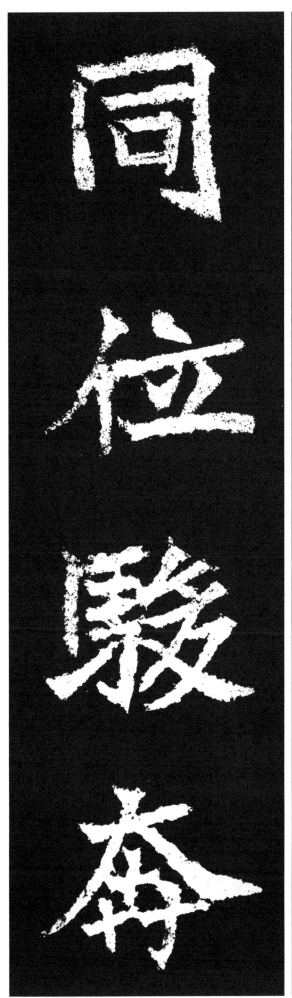

九 아홉 구
族 겨레 족
悼 슬퍼할 도
傷 상할 상

同 같을 동
位 지위 위
駿 엄할 준
奔 바쁠 분

구족(九族)이 슬퍼 상심하였으며, 같은 지위의 관리들도 어찌할 바를 몰라하였으니,

遐 멀 하
邇 가까울 이
必 반드시 필
至 이를 지

天 하늘 천
子 아들 자
迺 이에 내
詔 조서 조

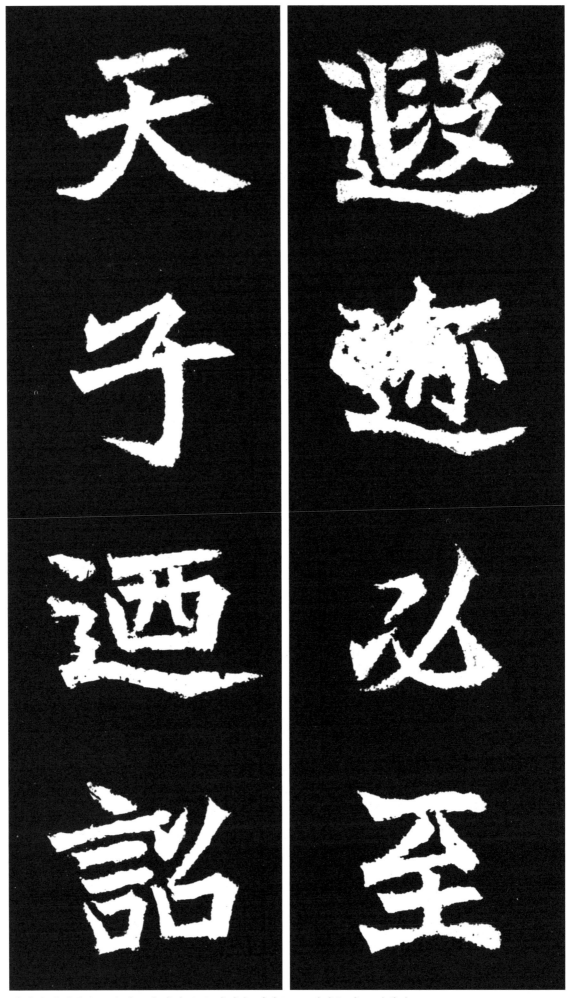

가까이 멀리에서 모두 반드시 참예(參禮)하였다. 천자(天子)께서 놀라 소리내어

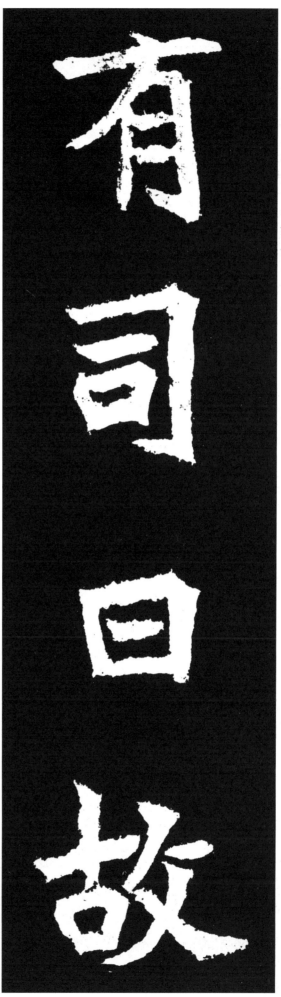

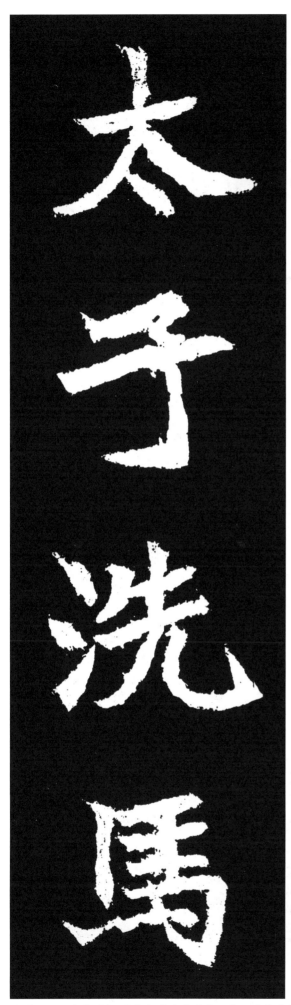

有 있을 유
司 맡을 사
曰 가로되 왈

故 옛 고
太 클 태
子 아들 자
洗 씻을 세
馬 말 마

유사(有司)에게 명을 내리며 말씀하시기를 "故 태자세마(太子洗馬)인

高 높을 고
貞 곧을 정

器 재능 기
業 일 업
始 비로소 시
茂 무성할 무

方 처방할 방
加 더할 가

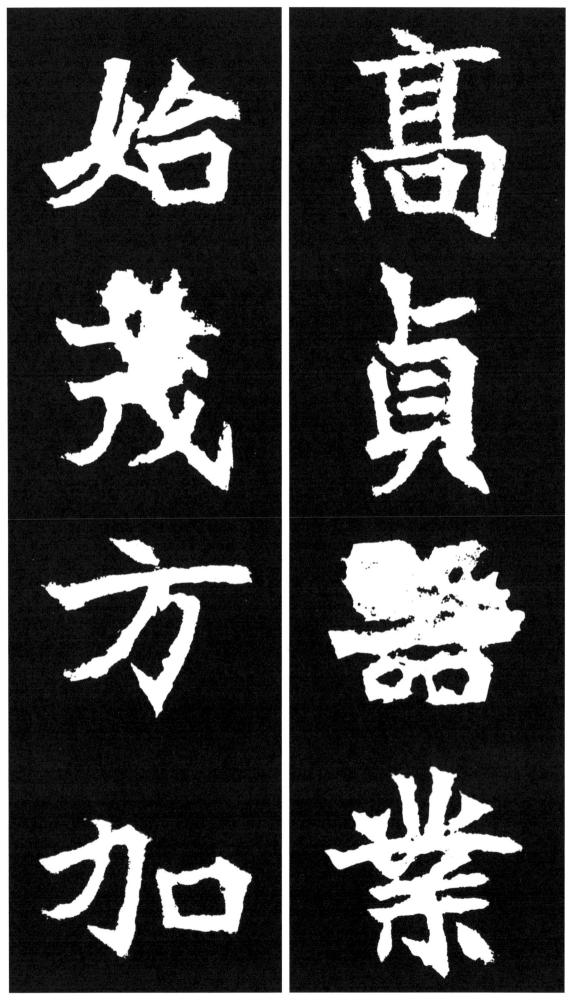

고정(高貞)은 재능과 업적이 비로소 무성하였기에

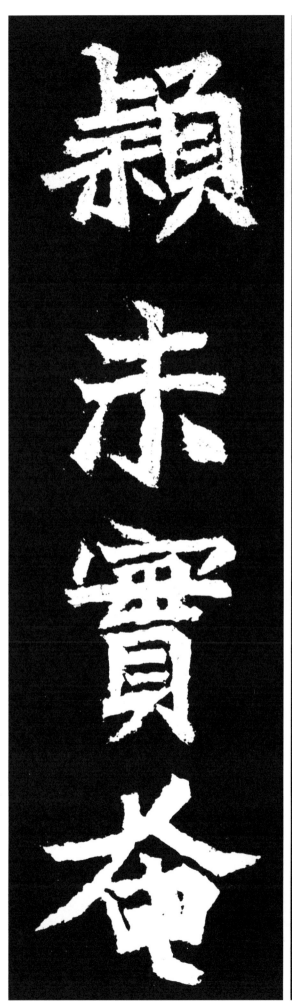

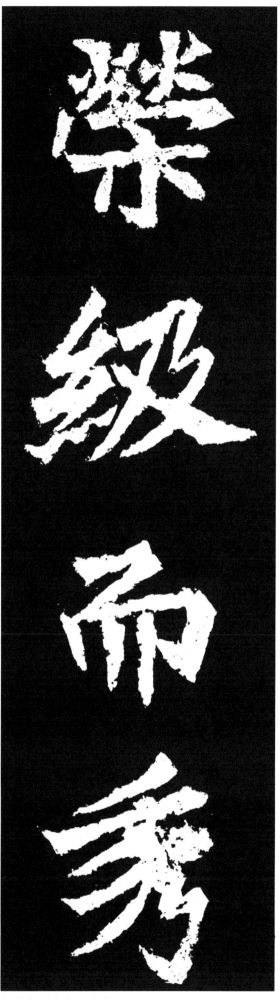

榮 영화로울 영
級 직급 급

而 말이을 이
秀 뛰어날 수
穎 이삭 영
未 아닐 미
實 열매 실

奄 가릴 엄

영애로운 직급을 내리고자 하였는데, 그러나 좋은 이삭이 열매를 맺기도 전에

彫 시들 조
※凋의 의미로 씀
夏 여름 하
彩 광채 채

今 이제 금
宅 집 택
兆 무덤 조
有 있을 유
期 기한 기

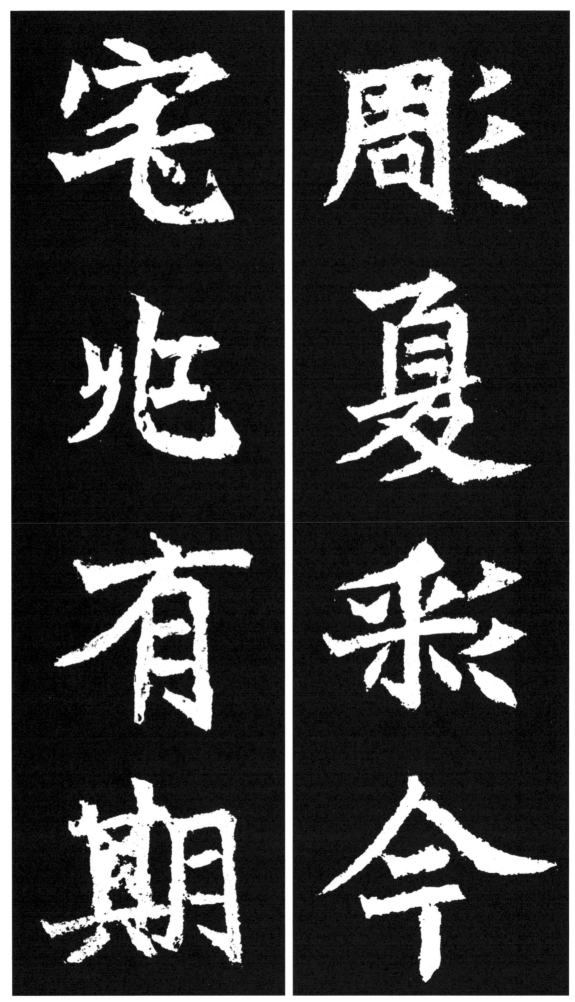

여름날의 햇빛이 일찍 시들어 버렸도다. 묘역에 기한이 있어

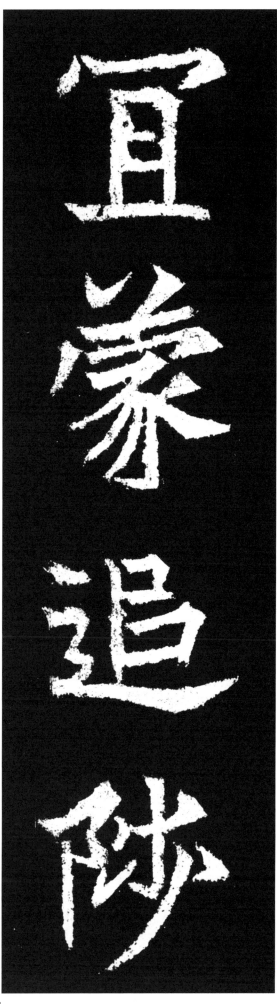

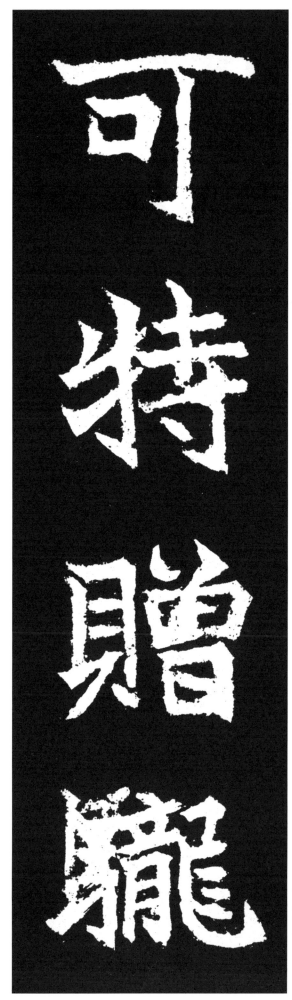

宜 마땅 의
蒙 힘입을 몽
追 따를 추
陟 오를 척

可 기할 가
特 특별할 특
贈 줄 증
龐 충실할 롱

마땅히 사후에 증직(贈職)을 입음이 마땅하도다. 특별히

驤 말뛸 양
將 장수 장
軍 군사 군

營 운영할 영
州 고을 주
刺 찌를 자
史 사기 사

以 써 이

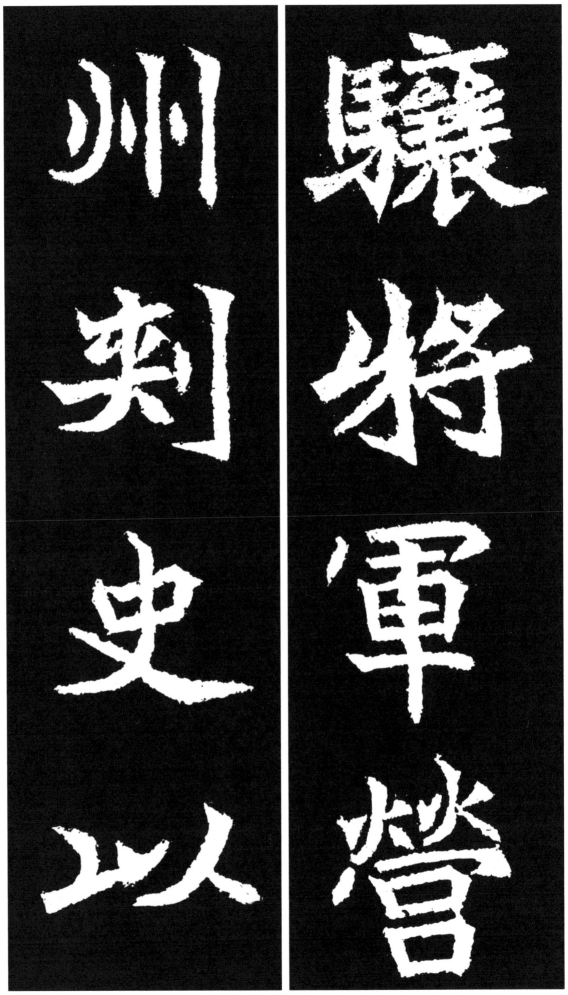

롱양장군(驤驤將軍) 및 영주자사(營州刺史)로 추증하고

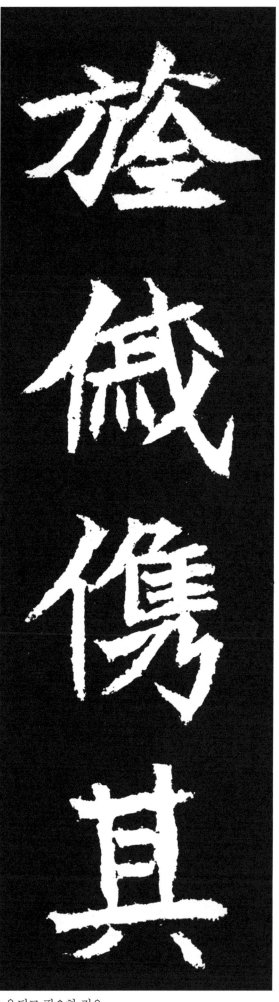

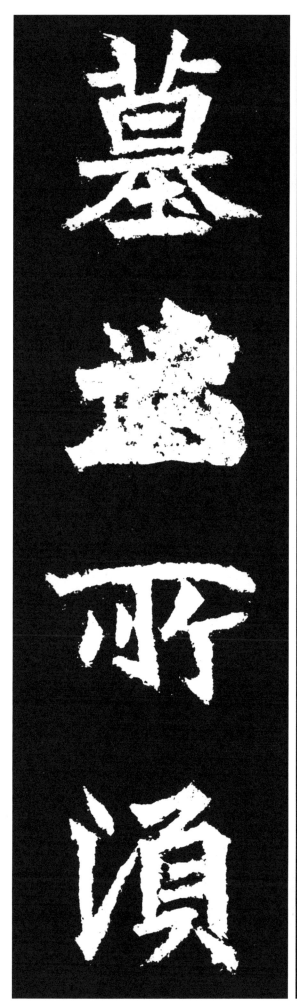

旌 기 정
戚 겨레 척
儁 준걸 준

其 그 기
墓 묘지 묘
□ 망실 字
所 바 소
須 필요할 수

훌륭한 외척(外戚)으로서 그의 묘를 잘 다스릴 것이며, 소용되고 필요한 것은

悉 다 실
仰 우러를 앙
本 근본 본
州 고을 주
營 운영할 영
辨 분별할 변

臨 임할 림
堃 장사지낼 장
※葬의 俗字로 씀

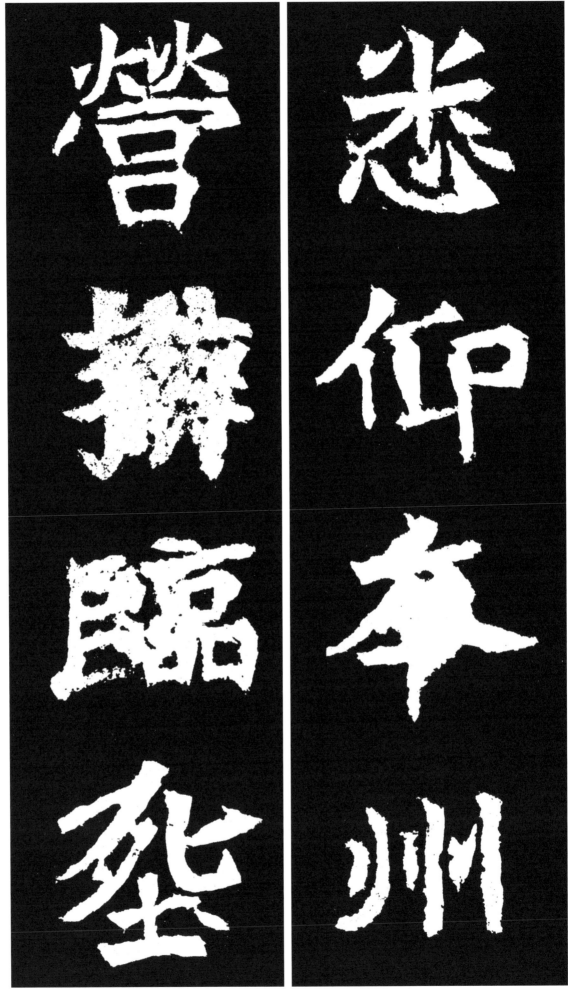

모두 다 본주(本州) 즉, 영주(營州)가 마련하고, 장례에 임하는 것은

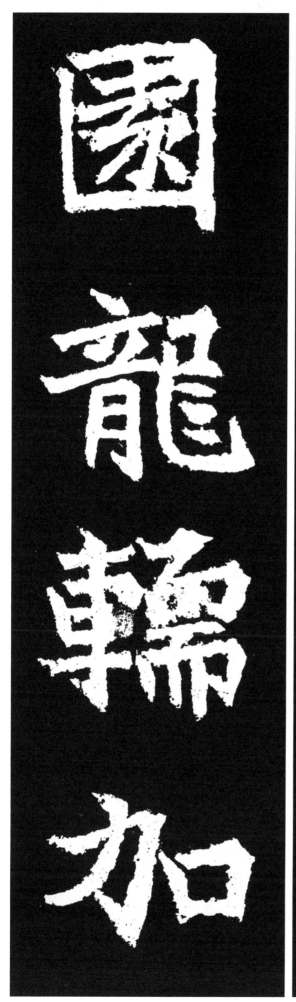
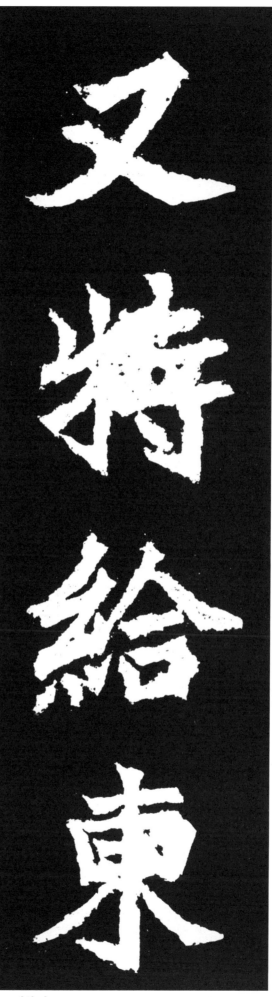

又 또우
特 특별히 특
給 줄 급
東 동녘 동
園 동산 원
龍 용 룡
轜 상여차 이

加 더할 가

또 특별하게 동원(東園)의 용이(龍轜)를 내어주라 명하였고 더하여

諡 시호 시
曰 가로 왈
懿 아름다울 의

凡 무릇 범
我 나 아
僚 동료 료
舊 오랠 구

爰 이에 원

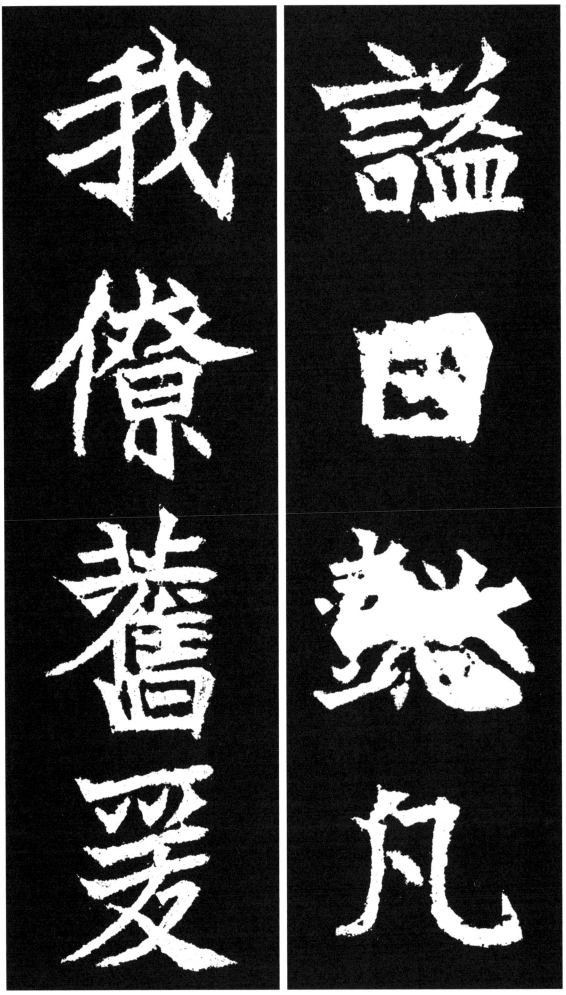

시호(諡號)는 의(懿)라고 하라"고 하셨다. 무릇 우리의 동료이며 친구이며,

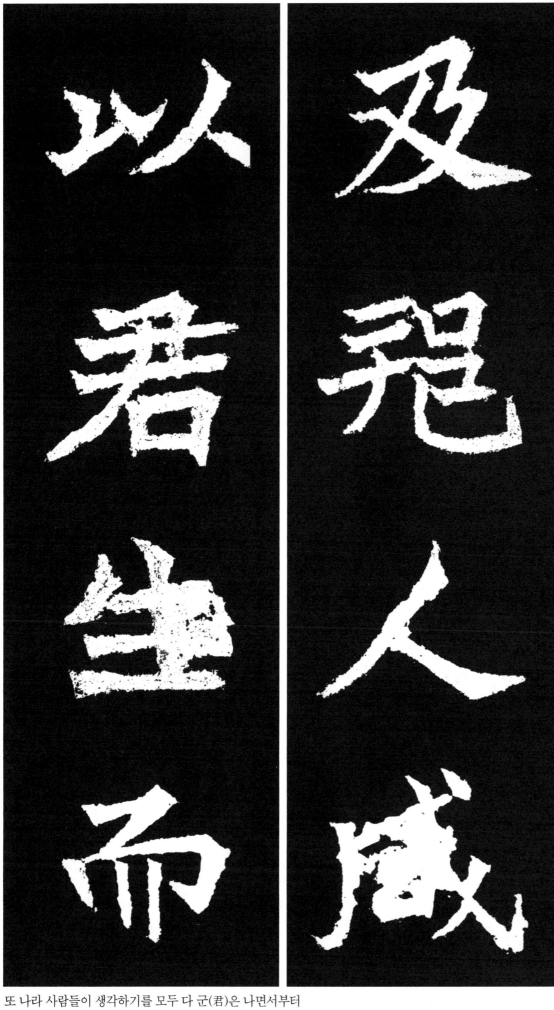

及 미칠 급
邦 나라 방
人 사람 인

咸 모두 함
以 써 이
君 임금 군
生 날 생
而 말이을 이

또 나라 사람들이 생각하기를 모두 다 군(君)은 나면서부터

玉 구슬 옥
質 바탕 질

至 지극할 지
美 아름다울 미
也 어조사 야

幼 어릴 유
若 같을 약
老 늙을 로

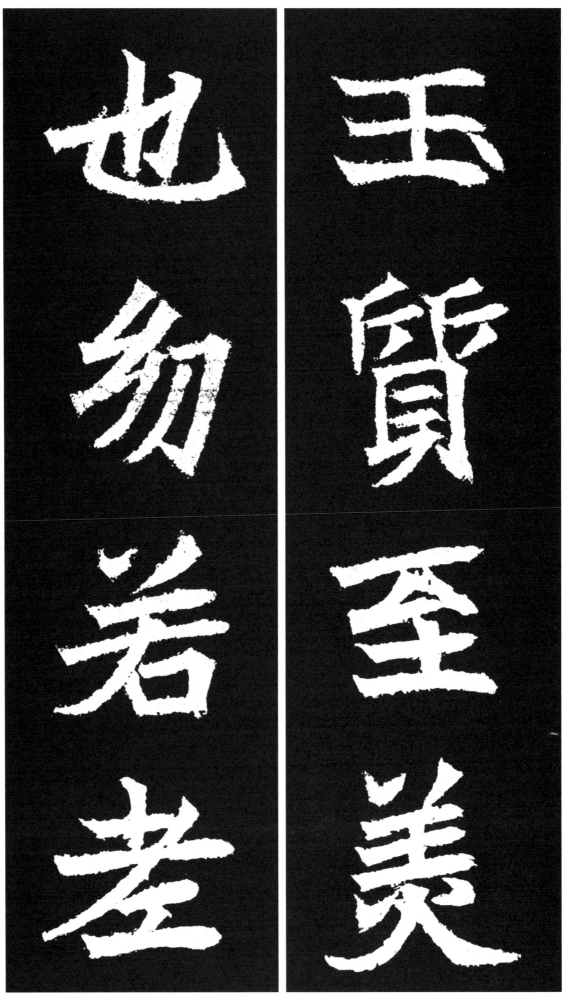

구슬과 같은 깨끗하고 고귀한 자질로써, 지극히 아름다웠고, 어려서부터 나이들어

成 이룰 성

至 지극할 지
慧 지혜 혜
也 어조사 야

孝 효도 효
友 우애 우
因 인할 인
心 마음 심

이룩한 것처럼 지극히 지혜로왔다. 효도와 우애는 진심으로 기인된 것이니

至 지극할 지
行 행할 행
也 어조사 야

富 부유할 부
貴 귀할 귀
不 아니 불
驕 교만할 교

至 지극할 지

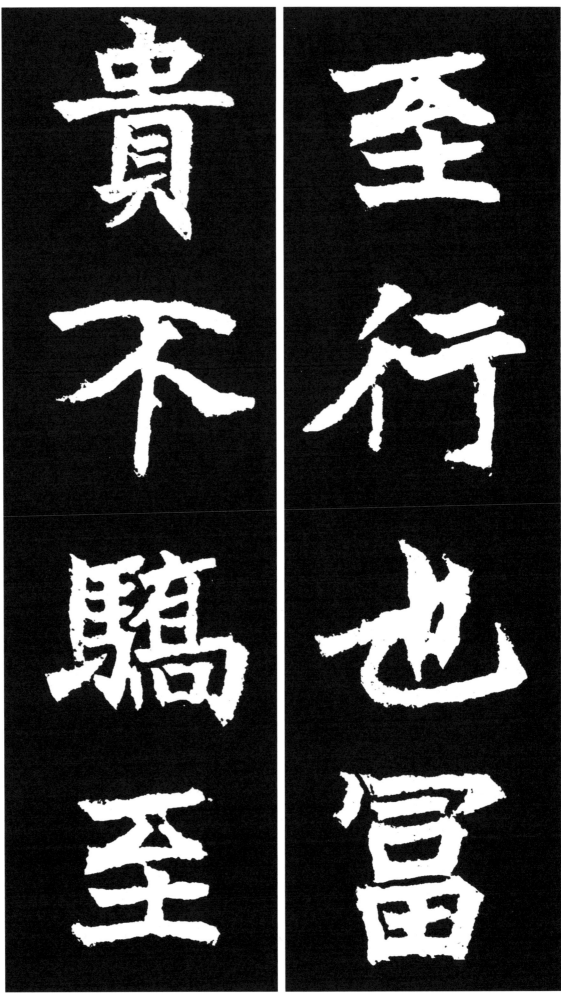

지극한 선행이었고, 부귀하면서도 교만치 아니하였으니 지극히

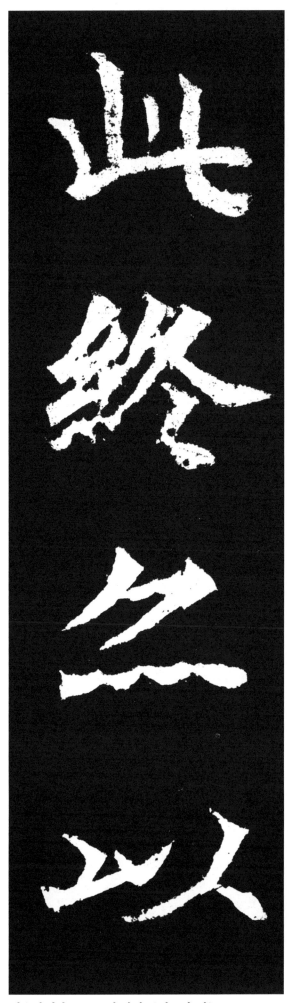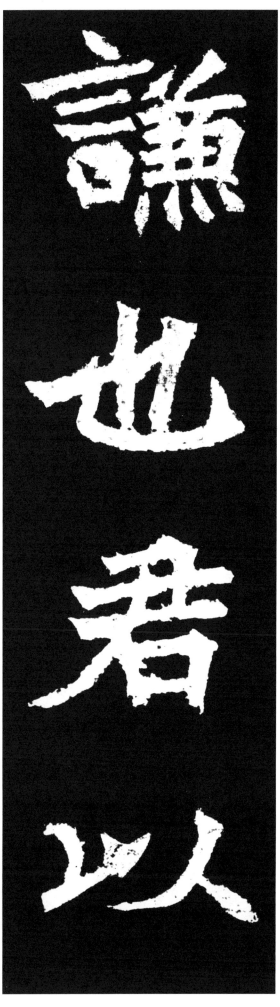

謙 겸손할 겸
也 어조사 야

君 임금 군
以 써 이
此 이 차
終 끝날 종

亦 또 역
以 써 이

겸손하였다. 군(君)이 이제 죽었으나 이는 또

此 이 차
始 비로소 시

烏 어찌 오
可 가히 가
癈 폐할 폐
而 말이을 이
不 아니 불
錄 기록할 록

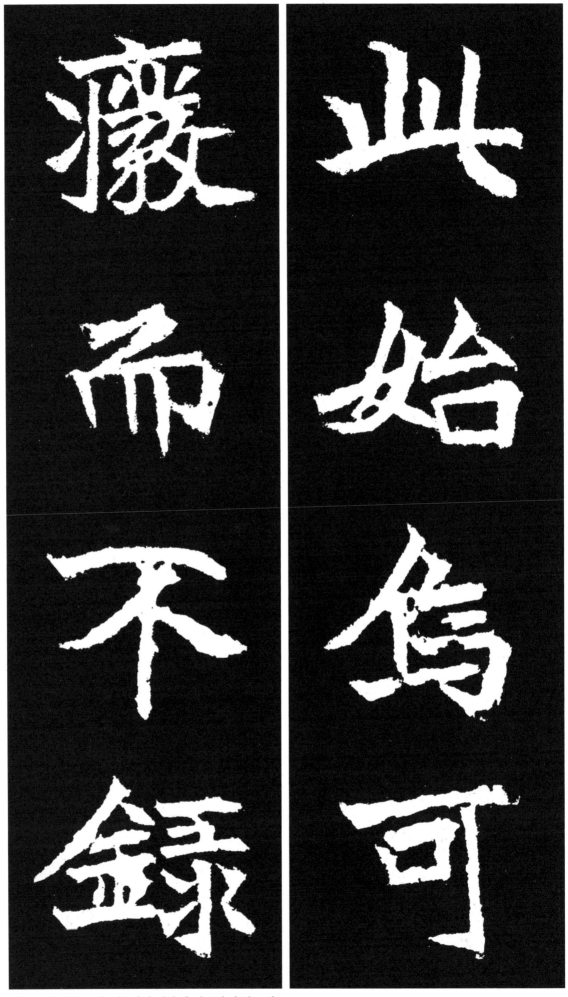

시작이라 하겠으니, 아! 어찌 폐하여 기록하지 않고서,

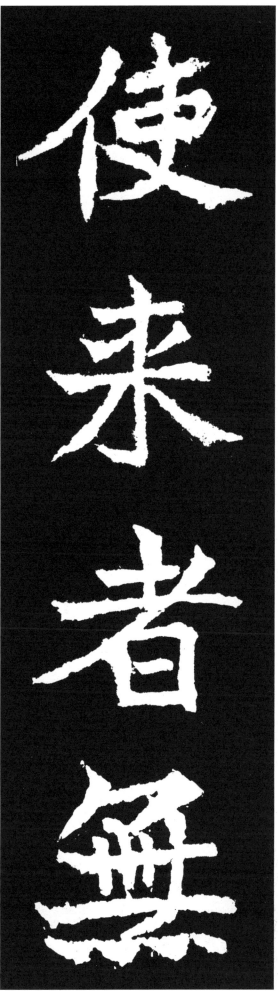

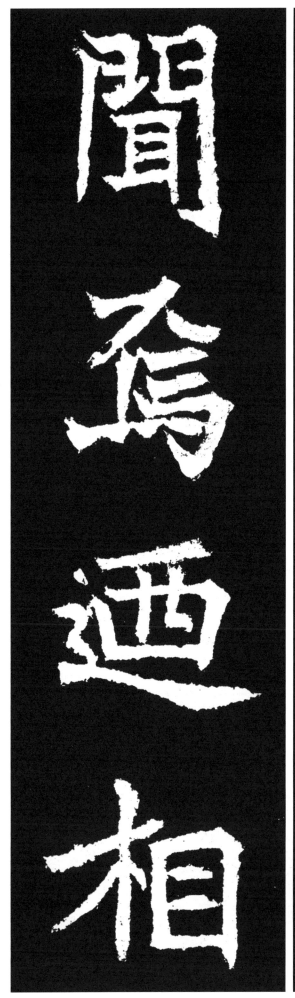

使 하여금 사
來 올 래
者 놈 자
無 없을 무
聞 들을 문
焉 어조사 언

迺 이에 내
相 서로 상

후세 사람들로 하여금 듣지 못하게 하겠는가? 이에 서로

與 더불 여
採 캘 채
石 돌 석
名 이름 명
山 뫼 산

樹 세울 수
碑 비석 비
墓 묘지 묘

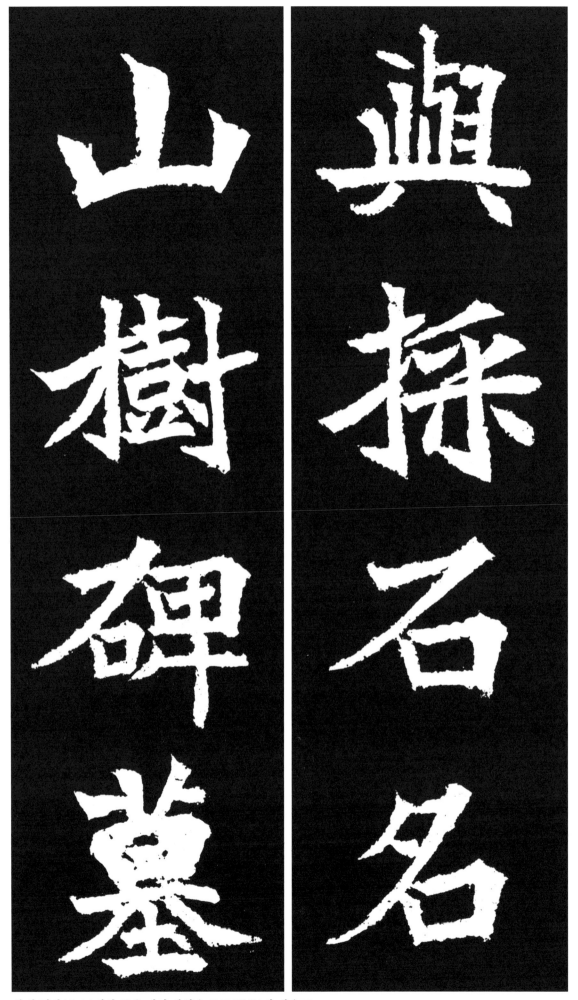

함께 명산(名山)에서 돌을 캐어 비석을 묘도(墓道)에 세우고

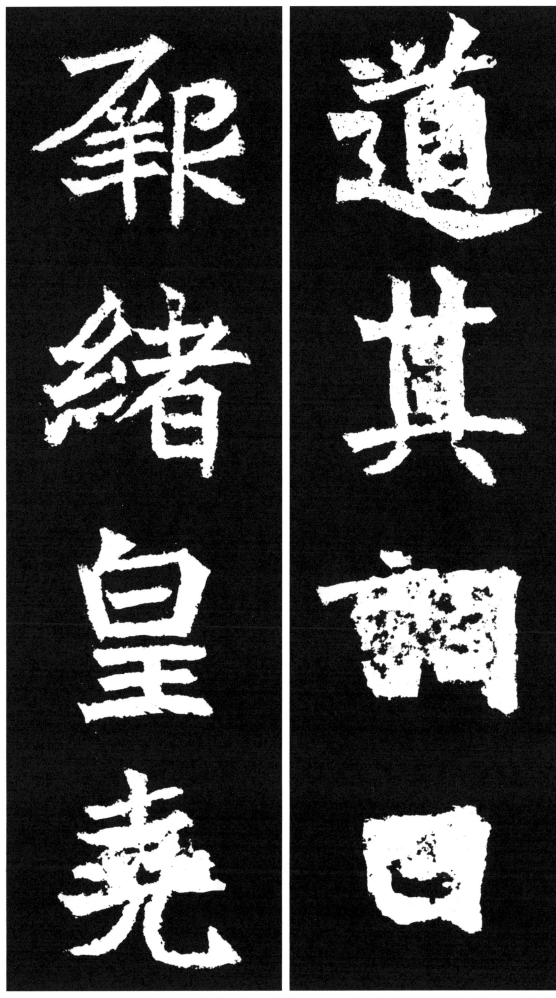

道 길 도

其 그 기
詞 말씀 사
曰 가로 왈

厥 그 궐
緒 무리 서
皇 임금 황
□

□
□
□

堯 요임금 요

그 명(銘)에 일러 가로되 (이하는 碑銘의 내용임) 그의 시조(始祖)는 황족이며, □□□□하여서 요(堯)임금께서

咨 물을 자
四 넉 사
嶽 큰산 악

周 주나라 주
命 명할 명
呂 성 려
望 바랄 망

惟 오직 유

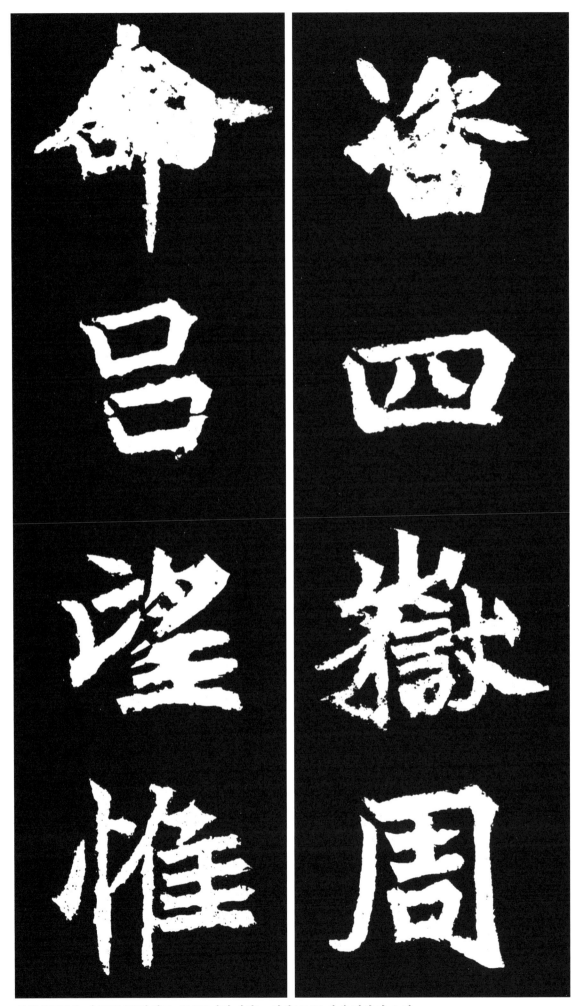

사악(四嶽)을 자문(諮問)하였고, 주(周)나라에서는 여상(呂尙)에게 명하여 오직

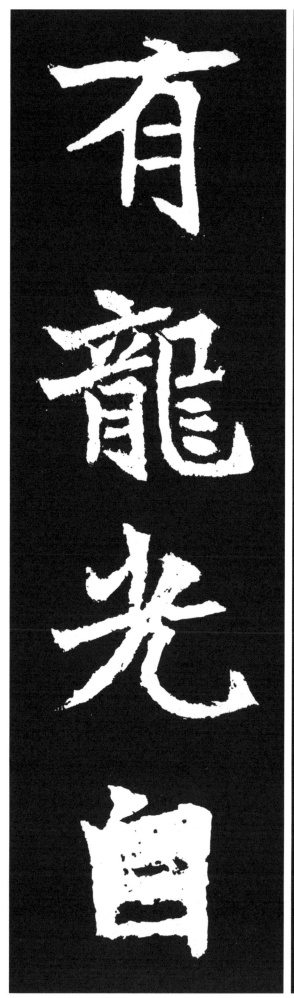
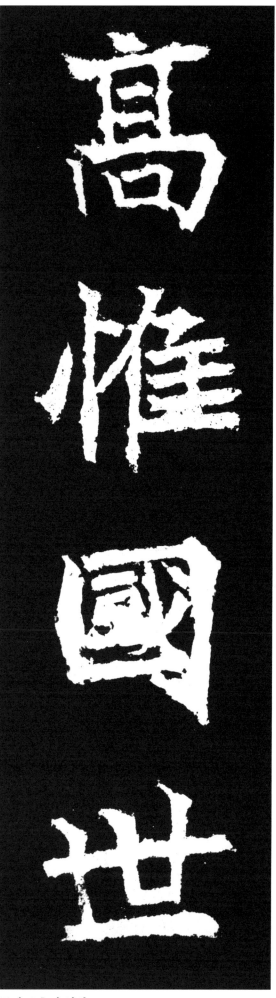

高	높을	고
惟	오직	유
國	나라	국
世	세상	세
有	있을	유
龍	용	룡
光	빛	광
自	부터	자

고매하고 오직 나라를 위하게 했으니, 세세(世世)토록 임금의 은총이 있었고,

茲 이 자
作 지을 작
氏 성씨 씨

不 아니 불
霣 떨어질 운
其 그 기
芳 꽃다울 방

於 어조사 어

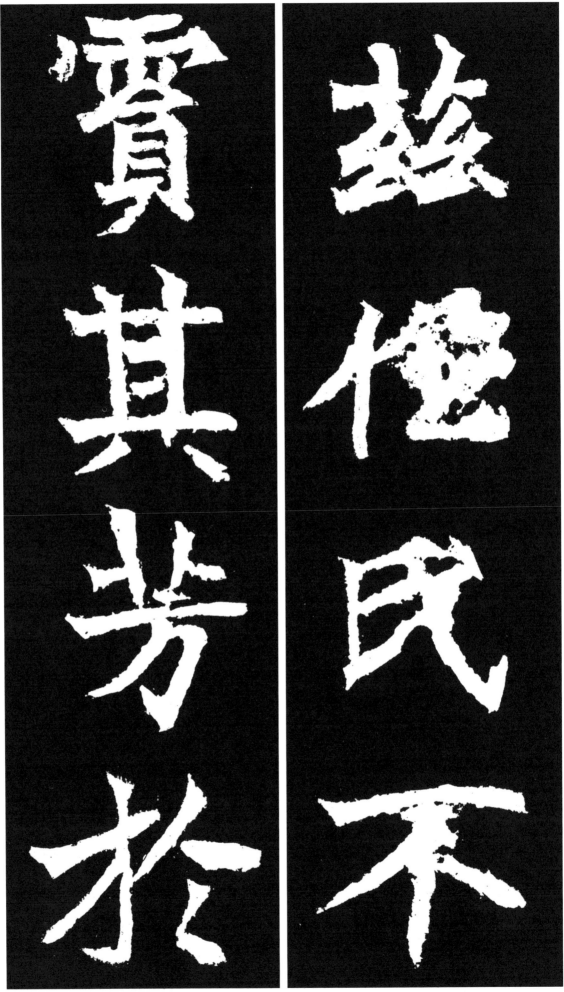

성민(姓民)을 정한 이후로부터 그 아름다운 명성을 떨어뜨리지 않았다.

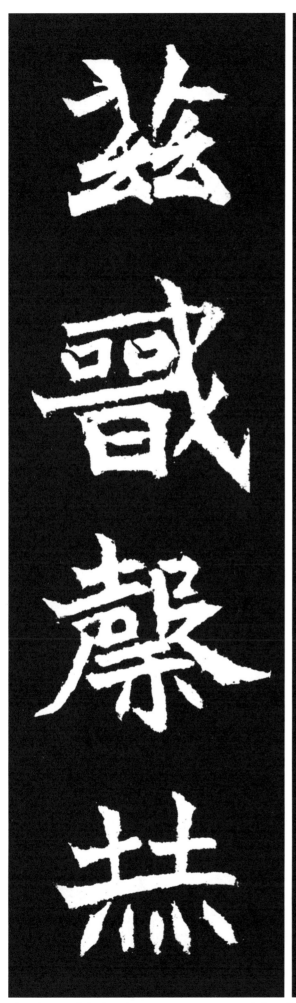

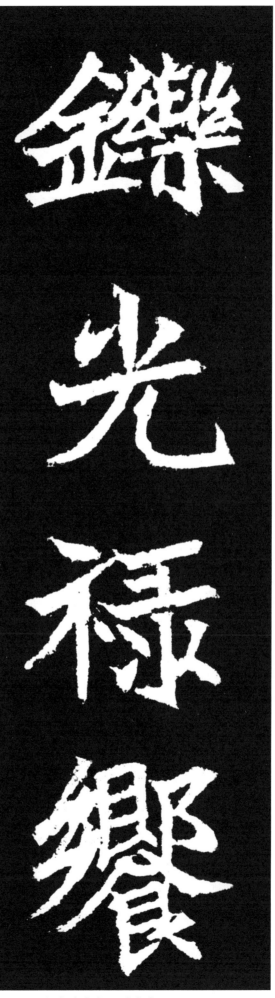

鑠 아름다울 삭
光 빛 광
祿 복록 록

饗 흠향할 향
玆 이 자
戩 복 전
穀 곡식 곡

赫 빛날 혁

아름답고 무성한 광록대부(光祿大夫)(곧 敬公)께서는 복록(福祿)을 흠향하셨고, 빛나던

矣 어조사 의
安 편안할 안
東 동녘 동

純 순할 순
嘏 클 가
斯 이 사
屬 속할 속

或 혹시 혹

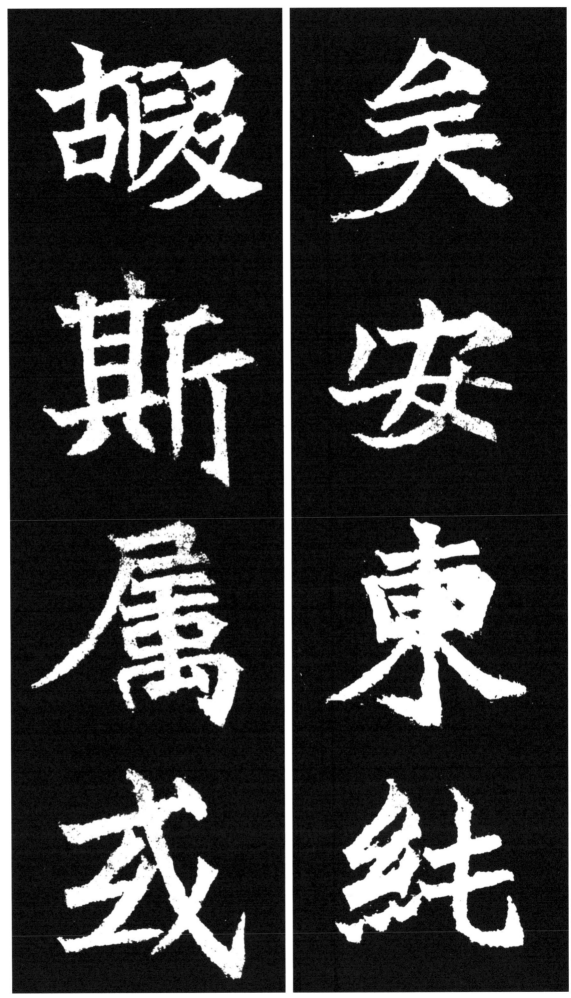

안동장군(安東將軍)이신 장공(莊公)께서는 큰 복을 받으셔서, 혹은

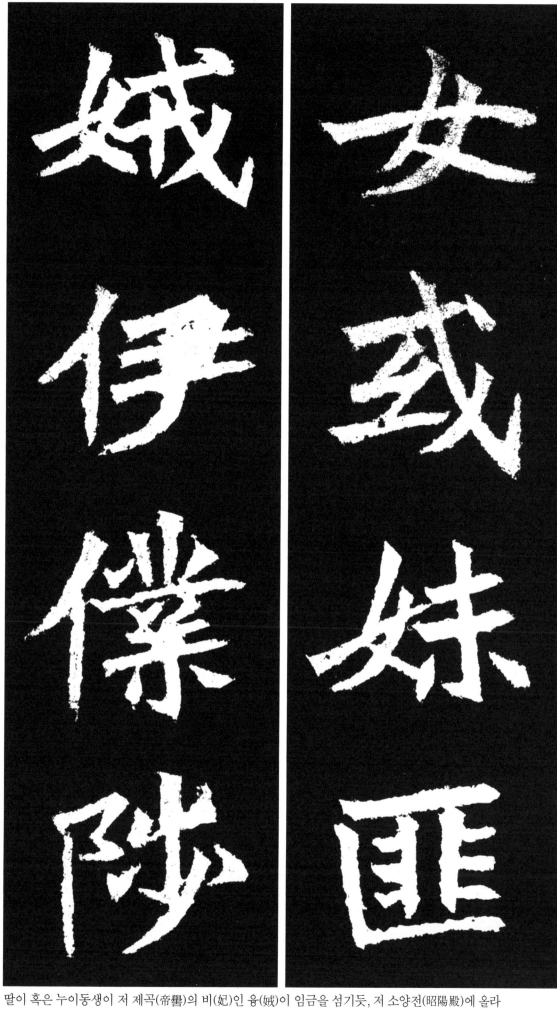

女 계집 녀
或 혹시 혹
妹 누이 매

匪 아닐 비
娀 나라이름 융
伊 저 이
僕 종 복

陟 오를 척

딸이 혹은 누이동생이 저 제곡(帝嚳)의 비(妃)인 융(娀)이 임금을 섬기듯, 저 소양전(昭陽殿)에 올라

彼 저피
昭 빛날소
陽 볕양

光 빛광
我 나아
邦 나라방
族 겨레족

山 뫼산

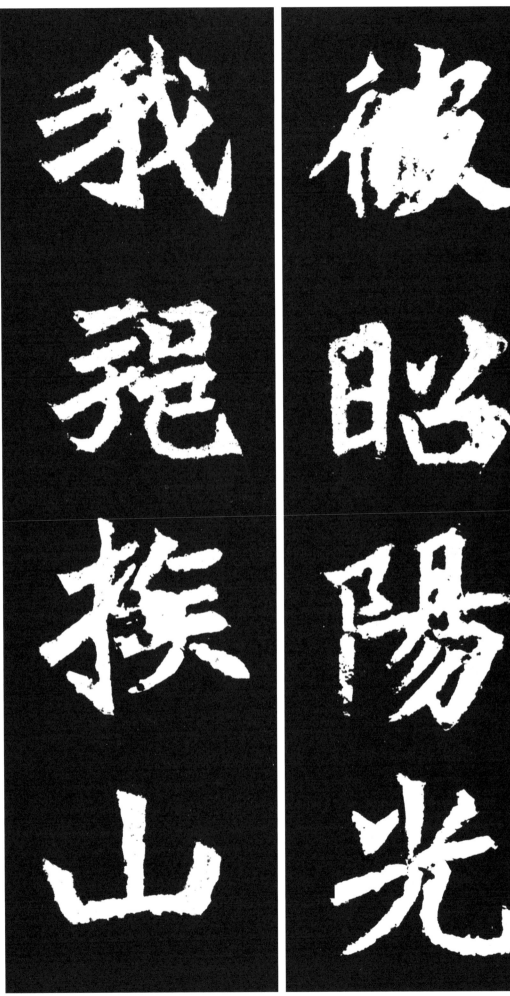

황후(皇后)가 되었으니, 우리 나라와 민족을 빛내셨고,

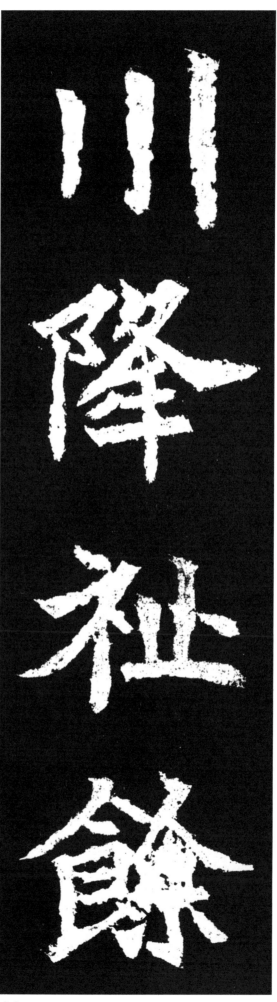

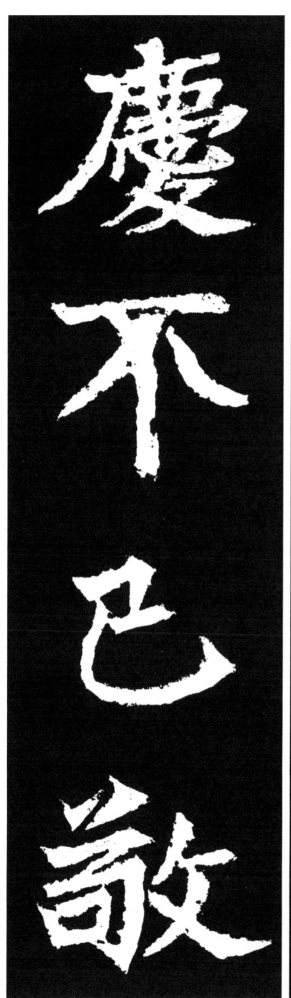

川 시내 천
降 내릴 강
祉 복 지

餘 남을 여
慶 경사 경
不 아니 불
已 뿐 이

敬 공경할 경

산천(山川)이 복을 내리시어 아름다운 경사가 끊이지 않았다.

公 벼슬 공
之 갈 지
孫 손자 손

莊 클 장
公 벼슬 공
之 갈 지
子 아들 자

如 같을 여

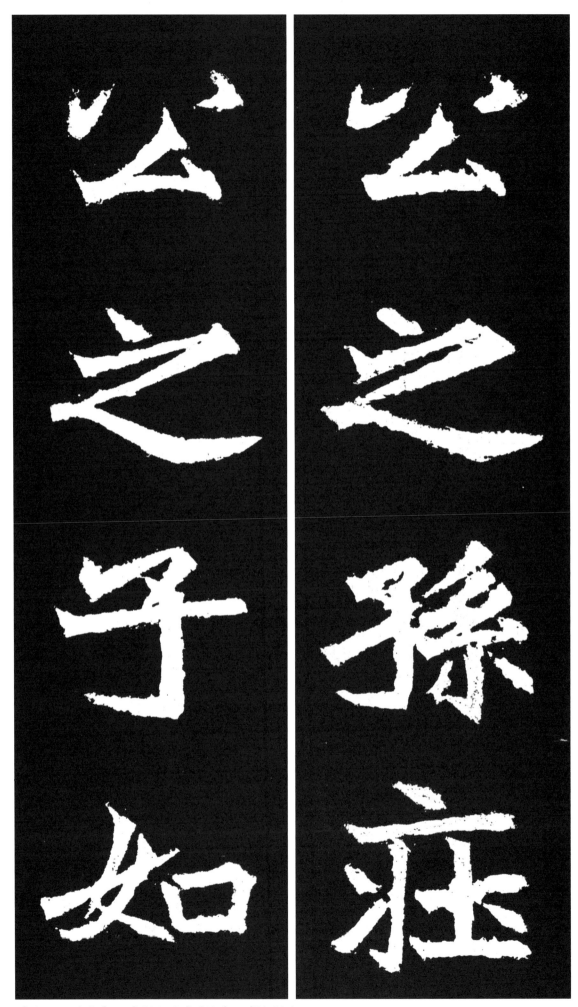

경공(敬公)의 손자요, 장공(莊公)의 아들인 고정(高貞)은

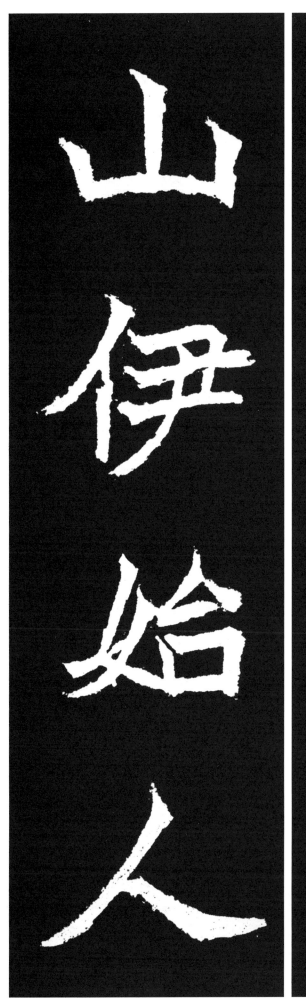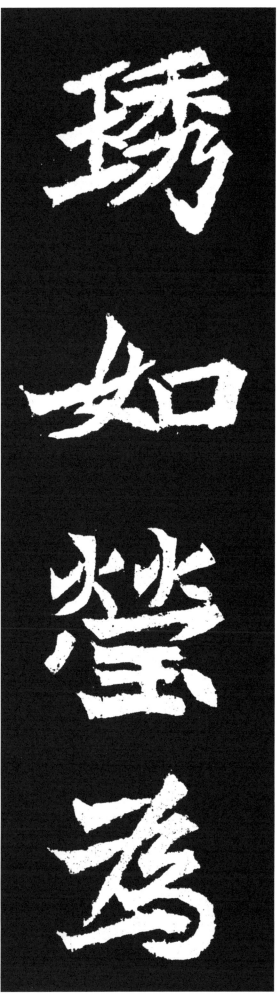

琇 옥구슬 수
如 같을 여
瑩 옥구슬 영

爲 하 위
山 뫼 산
伊 저 이
始 처음 시

人 사람 인

아름다운 보배인 수영(琇瑩)같아서 산같이 높이 되는 것이 처음부터 시작되었으니, 사람들이

知 알 지
其 그 기
進 나아갈 진

莫 말 막
見 볼 견
其 그 기
止 그칠 지

古 옛 고

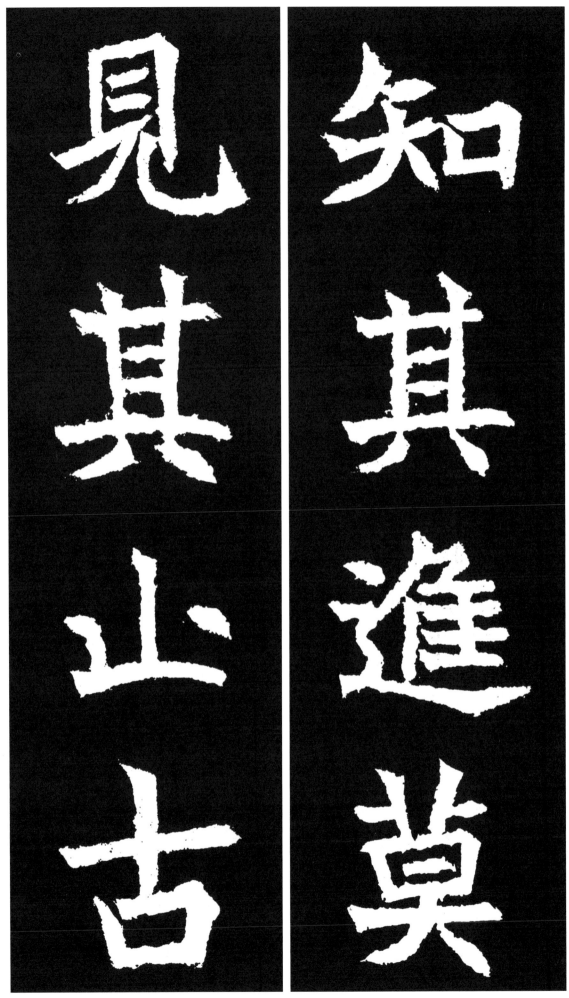

그의 앞서 나아감을 알되, 그 정지함을 보지 못하였다. 옛사람들이

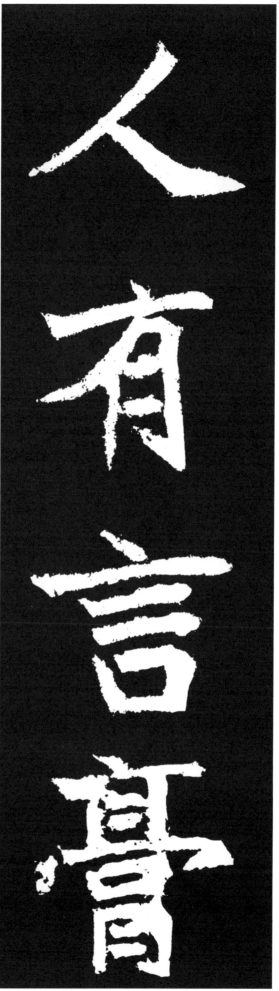

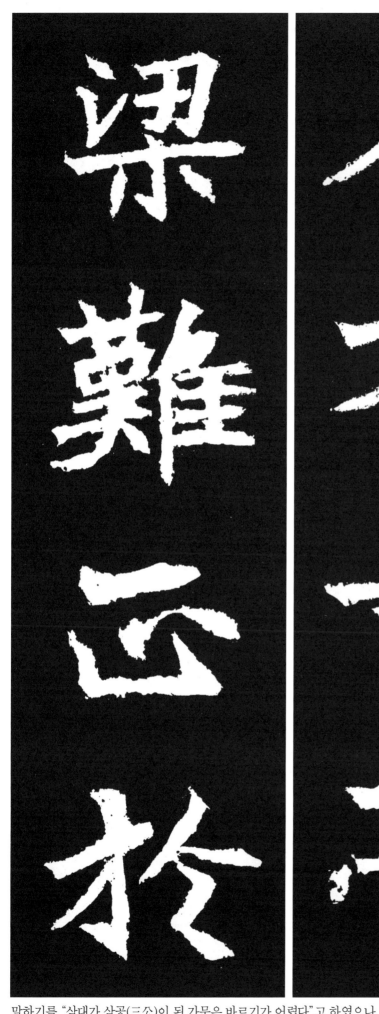

人 사람 인
有 있을 유
言 말씀 언

膏 기름 고
粱 들보 량
難 어려울 난
正 바를 정

於 어조사 어

말하기를 "삼대가 삼공(三公)이 된 가문은 바르기가 어렵다"고 하였으나,

乎 어조사 호
我 나 아
君 임금 군

終 마칠 종
和 화평할 화
且 또 차
令 아름다울 령

牧 칠 목

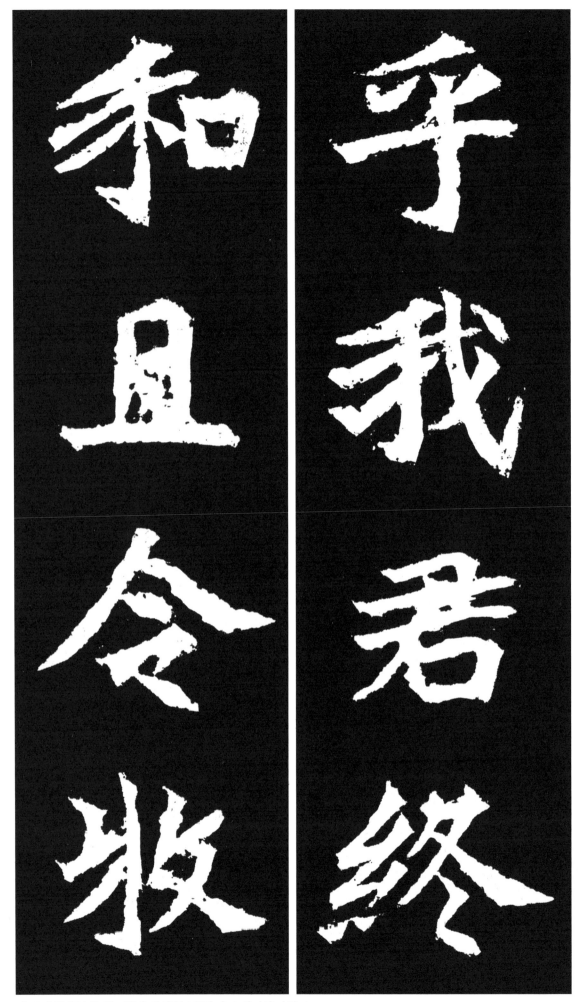

우리의 군(君)께서는 끝내 화평(和平)하시고 영리하시었고,

己 몸 기
謙 겸손할 겸
謙 겸손할 겸

與 더불 여
物 사물 물
無 없을 무
競 다툴 경

孝 효도 효

자기를 다스림에 겸손하시어 타인들과 다투지 않았다.

友 벗 우
因 인할 인
心 마음 심

能 능할 능
久 옛 구
能 능할 능
敬 공경할 경

爰 이에 원

효우(孝友)가 마음으로부터 우러나와서 능히 오래이 공경하였다.

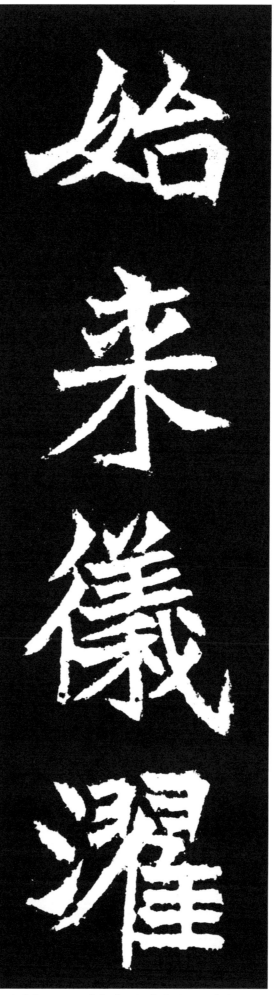

始 비로소 시
來 올 래
儀 거동 의

濯 씻을 탁
纓 갓끈 영
鱗 물고기 린
沼 못 소

嘲 날개소리 화

처음으로 거동을 갖추어 관직에 나와서 기린각(麒麟閣)과 석거각(石渠閣)에서 벼슬을 하며 갓끈을 씻었고,

羽 날개 우
儲 동궁 저
扄 빗장 경

其 그 기
容 얼굴 용
晈 밝을 교
晈 밝을 교

方 모 방

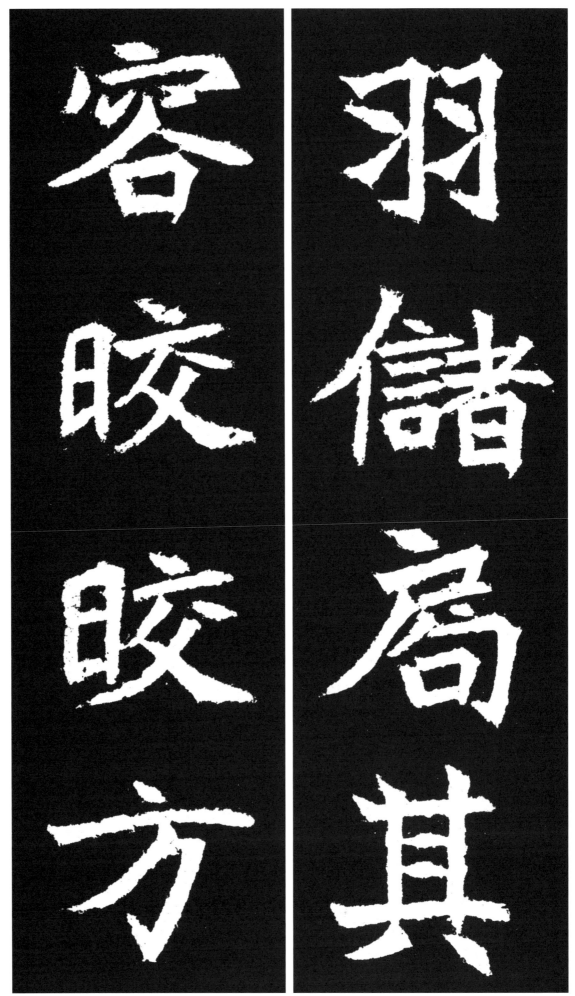

뒤에 동궁(東宮)에서 태자세마(太子洗馬)가 되어 훨훨 날았다. 그 용모가 빛나고 밝아서,

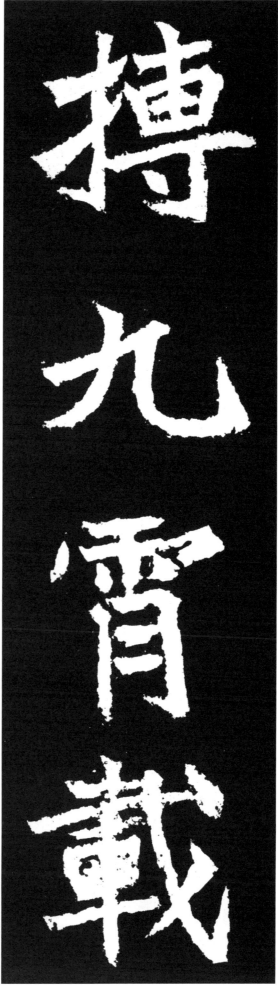

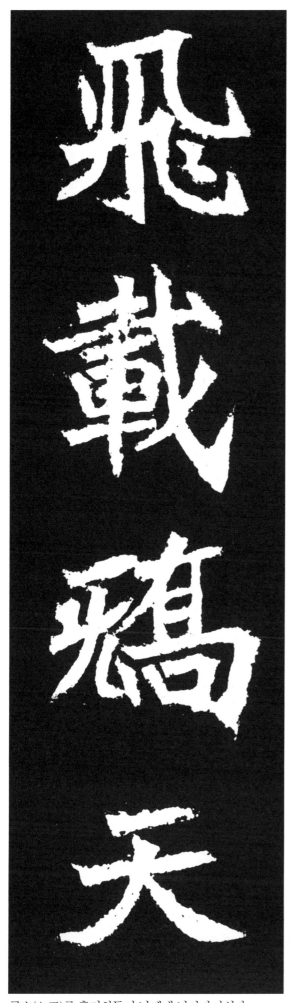

搏 칠 박
九 아홉 구
霄 하늘 소

載 실을 재
飛 날 비
載 실을 재
矯 날쌜 교

天 하늘 천

구소(九霄)를 후려치듯이 날쌔게 날아다니셨다.

道 길 도
如 같을 여
何 어찌 하

是 이 시
乂 어질 예
是 이 시
夭 일찍죽을 요

生 살 생

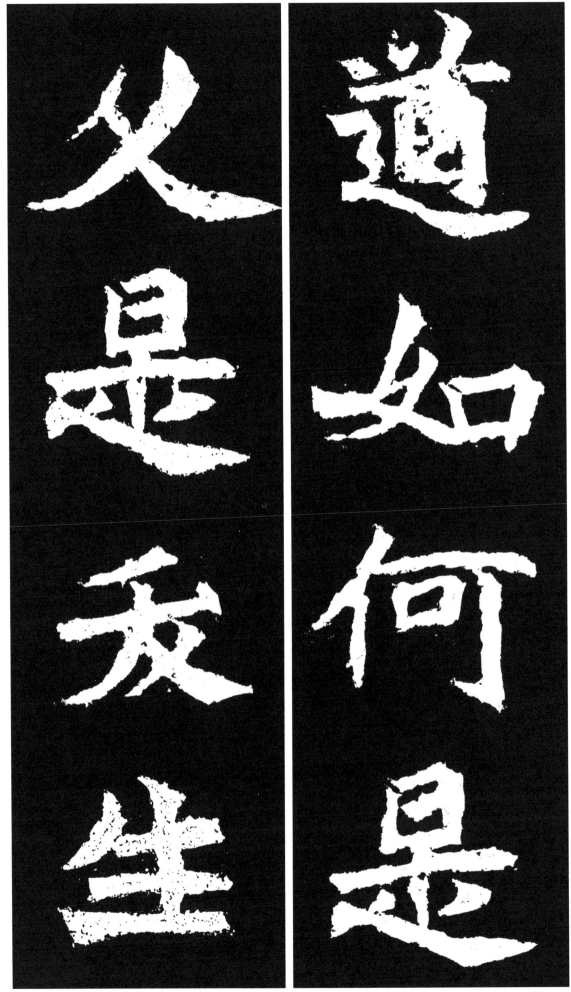

천도(天道)가 어찌하여서, 이 현자(賢者)를 일찍 죽게 하였는가? 살아서

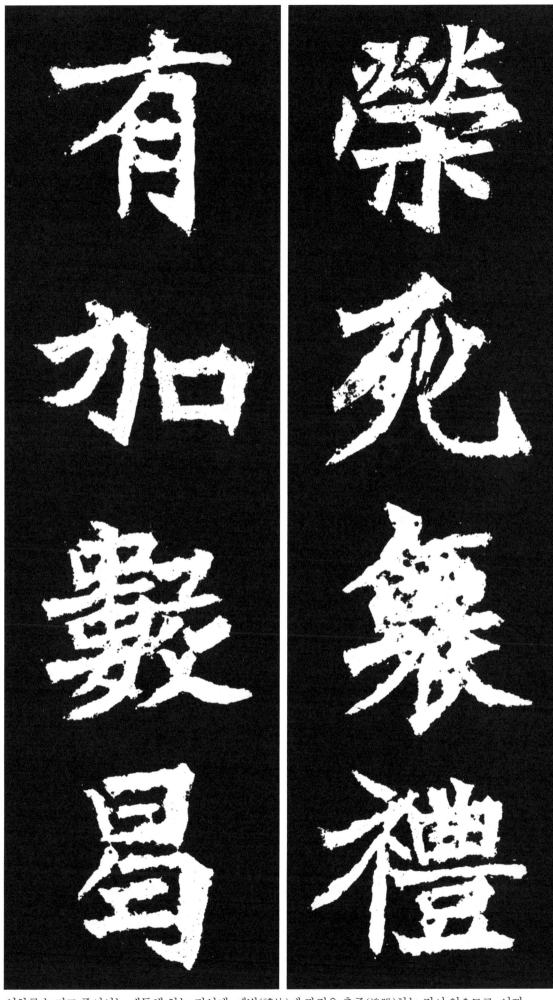

榮　영화 영
死　죽을 사
哀　슬플 애

禮　예도 례
有　있을 유
加　더할 가
數　셈 수

曷　어찌 갈

영화를 누리고 죽어서는 애통해 하는 것인데, 예법(禮法)에 관직을 추증(追贈)하는 것이 있으므로, 어찌

用 쓸용
寵 사랑할 총
終 마칠 종

英 뛰어날 영
英 뛰어날 영
旂 용대기 기
輅 천자타는수레 로

其 그기

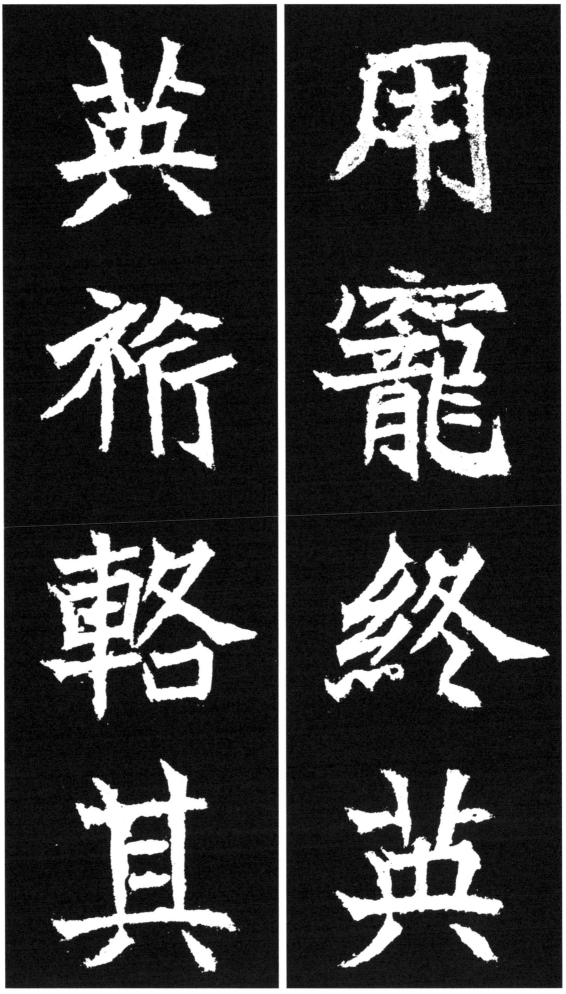

은총으로 마치지 않겠는가? 아름다운 깃발과 큰 수레로 장사를 치르니, 그

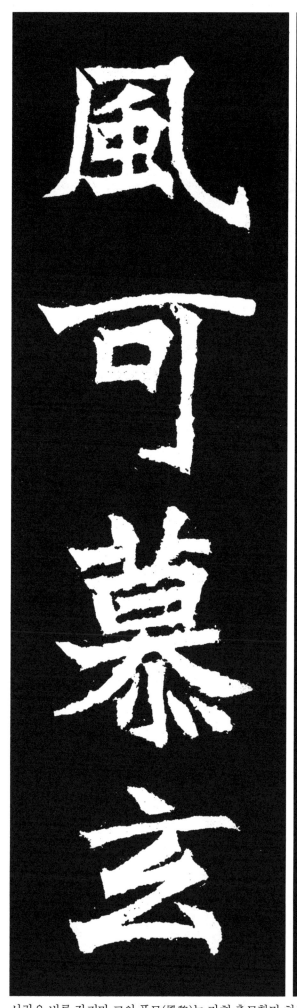

人 사람 인
雖 비록 수
往 갈 왕

其 그 기
風 풍모 풍
可 가히 가
慕 사모할 모

玄 검을 현

사람은 비록 갔지만 그의 풍모(風貌)는 가히 추모할만 하도다. 검은

石 돌석
一 한일
刊 새길 간

淸 맑을 청
徽 아름다울 휘
永 길 영
鑄 쇠불릴 주

돌에 모두 새기고, 기품(氣品)을 영원히 남기는 바이다.

大 큰 대
代 대신할 대
正 바를 정
光 빛 광
四 넉 사
年 해 년

歲 해 세
次 차례 차

大代(後魏) 正光四年(孝明帝의 시기인 522년) 歲次는

癸 열째천간 계
卯 넷째지지 묘

月 달 월
管 주관할 관
黃 누를 황
鍾 쇠북 종

六 여섯 륙
月 달 월

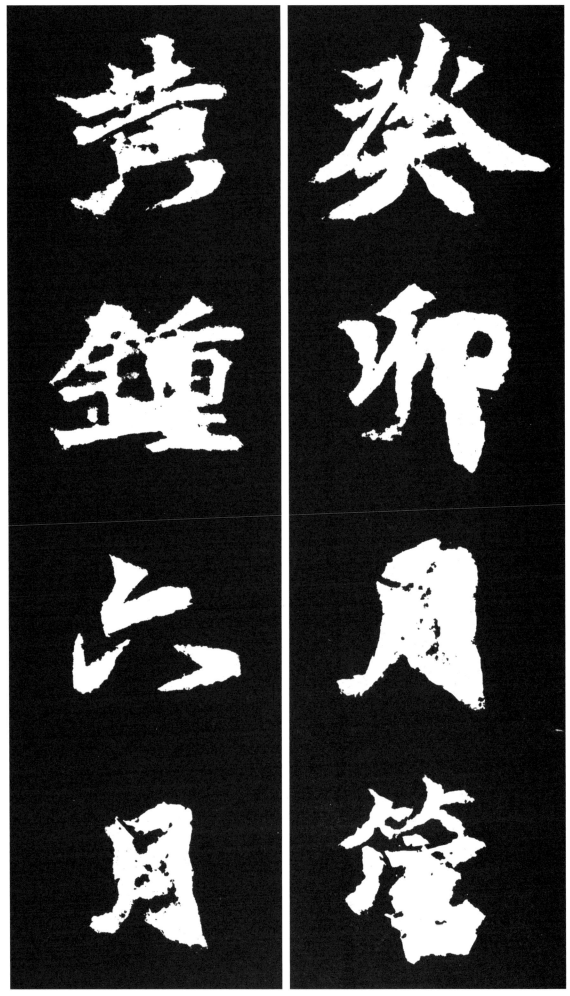

癸卯이고 月管은 黃鍾이고 六月

丙 남녘 병

朔 초하루 삭

丙□朔□□□□때이다.

解說

北魏 高貞碑

魏故營州刺史懿侯高君之碑題額

魏故驃騎將軍營州刺史高使君懿侯碑銘

君諱貞字羽眞勃海脩人也其先蓋帝炎氏之苗裔昔在黃唐是爲四嶽爰逮伯夷受命于虞舜曰典朕

□□□暨呂尚佐周克殷有大功於天下位爲太師俾侯齊國世世勿絕表乎東海其公族有高子者□

卽其氏焉自茲已降冠冕不實其名祖左光祿大夫勃海敬公純嘏所鍾式文昭

太后是爲世宗武皇帝之外祖考安東將軍青州刺史莊公有行有禮克荷構即文昭皇太后之第殊

二兄也君稟岐嶷之姿挺珪璋之質淸暈發於載卡秀悟表乎齠齒黃中通理之名卓爾不群之目固已殊信

義行於邦黨若夫秉心塞淵砥礪名教伏膺文武不肅而成則常隸無以方其盛敬讓著自閨閣執信

英華於王許龍馬流車陸離於陰鄧不以富貴驕人必以謙虛業己於是故夷門識慕我德如風

物應如響弱冠淸風茲令望除秘書郎傺驎閣而來儀瞻石渠而式踐金必剖僉求其可帝曰爾諧遷太子

容止此而可觀茲儲后仰敷四德之美式揚始建杞梓備陳瑤坊縱容之職翻飛鵷鷺之間

洗馬夙夜惟寅有神表淑問允集槇幹二宮悲慟九族悼傷今宅駿奔遄邁必至天子洒

繁周爰夜惟□故赫赫之望邁方加疾卒於京師二宮穎未實奄彤夏彩今宅龍輴加諡曰懿凡我僚舊爰及

歲次甲午四月己卯朔廿六日乙巳遷疾方加疾卒於京師悲慟九族悼傷今位駿奔遄邁必至天子洒

詔有司曰故太子洗馬高貞器業始茂□所須悉仰本州營辦臨堊又特給東園龍輴□皇□謙也君以此終亦以此始

驤將軍營州刺史高貞器業□方加榮級而秀穎未實奄彤夏彩今宅龍輴加諡宜懿蒙追陟可特贈驃騎

邦人咸以君生而玉質至美也幼若老成相與採石名山樹碑墓道其詞曰富貴厥緒皇□謙至謙也君以此終亦以此始

烏可癈而不錄使來者無聞焉洒作氏不實其山芳於鑠碑墓道其詞曰

命呂望惟高惟國世有龍光自茲作餘慶不已敬公之孫莊公之子如琇如瑩安東純嘏斯屬或女或妹匪娀匪姒

伊僕陟彼昭陽光我邦族山川降祉且令牧己謙謙與物無競子孝友因心能久能敬爰始來儀濯纓鱗沼

止古人有言膏梁難正於乎我君終於天道如何是又是天生榮死哀禮有加數曷用寵終英英旐轄其

翙羽往其風可慕玄石一刊清徽永鑄矯天道如何是又是天生榮死哀禮有加數曷用寵終英英旐轄其

人雖往其風可慕玄石一刊清徽永鑄矯

大代正光四年歲次癸卯月管黃鍾六月丙□朔□□□□□

p.8~30

魏故驤驤將軍·營州刺史·高使君·懿侯碑銘

君諱貞 字羽眞 勃海脩人也 其先盖帝炎氏之苗裔 昔在黃唐 是爲四嶽 爰逮伯
夷 受命于虞舜 曰典朕□ □□□□ □暨呂尙佐周克殷 有大功於天下 位爲太
師 俾侯齊國 世世勿絶 表乎東海 其公族有高子者 卽其氏焉 自玆己降 冠冕繼
及 世濟其德 不霣其名 祖·左光祿大夫·勃海敬公 純嘏所鍾 式誕 文昭皇太
后 是爲世宗武皇帝之外祖 考·安東將軍·靑州刺史·莊公 有行有禮 克荷克構
卽 文昭皇太后之第二兄也

위(魏)의 故 롱양장군(驤驤將軍)이며, 영주자사(營州刺史)이신, 고사군(高使君),
의후(懿侯)의 비명(碑銘)이라.
군(君)의 휘(諱)는 정(貞)이요, 자(字)는 우진(羽眞)이며, 발해(勃海)의 수(脩)지
방 사람이다. 그의 선조는 대개 제염씨(帝炎氏)의 후예로 옛날 황당(黃唐)에서
사악(四嶽)을 다스렸는데, 이에 백이(伯夷)를 쫓아서 우순(虞舜)에게서 명(命)을
받았는데 이르기를 짐(朕)의 □를 맡고, □□□□하라"고 하셨다. 여상(呂尙)
에 이르러서는 주(周) 무왕(武王)을 보좌하며, 은(殷)의 주왕(紂王)을 토벌(討
伐)하였기에 천하(天下)에 큰 공(功)이 있었다. 벼슬은 태사(太師)에 올랐고, 제
후가 되어 나라를 다스렸으며, 세세(世世)토록 끊기지 않고 동해(東海)에서 가
문을 드날렸다. 그 공(公)의 일족(一族)에 고자(高子)라는 자가 있어 곧 그 성씨
(姓氏)가 되었다. 이로부터 내려와서 벼슬은 계속 이어져왔다. 세세토록 그 덕
(德)을 이루었으니, 그 명성을 떨어뜨리지 않았다. 조부(祖父)이신 좌광록대부
(左光祿大夫)·발해경공(勃海敬公)에게 큰 복이 모여든 바 문소황태후(文昭皇
太后)를 탄생시키셨으니 그는 세종 무황제(世宗 武皇帝)의 외조부(外祖父)가 되
신다. 그의 부친이신 안동장군(安東將軍)·청주자사(靑州刺史)·장공(莊公)께
서는 덕행이 있고 예의가 있었으며 책임을 지고서 능히 잘 성취하셨으니, 곧 문
소황태후(文昭皇太后)의 둘째 형이 되신다.

※ 문헌과 碑에 나타난 高氏 一族의 대강의 家系圖는 다음과 같다.

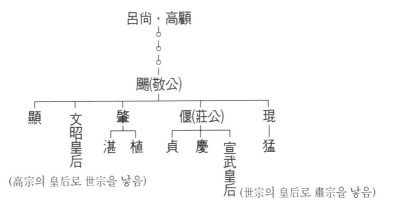

呂尙·高顧

飂(敬公)

顯　文昭皇后　肇　偃(莊公)　琨

湛　植　貞　慶　宣武皇后　猛

(高宗의 皇后로 世宗을 낳음)

(世宗의 皇后로 肅宗을 낳음)

위의 도표에서 碑石이 남아 있는 것은 高慶과 高貞이고 墓誌가 있는 것은 高湛과 高植이고 **魏書**에 傳記가 남아 있는 것은 두분의 皇后와 高肇이다.

주 • 고양(高颺) : 字는 法修이며 高祖의 初에 弟인 乘信과 入國하여 河南子를 배알하고 乘信은 明威將軍이 되었다. 노바와 말들은 하사받았고, 그의 딸을 바쳤는데 그가 바로 文昭皇后(高宗의 皇后)가 되었고 世宗을 낳았다.

• 고언(高偃) : 颺의 둘째로 字는 仲游이고 太和·正始年間에 安東將軍·都督靑州刺史를 지냈다. 太和 10년에 죽고 시호를 莊侯라 하였다. 그의 아들이 高貞·高慶이었으며, 宣武皇后를 낳았다.

• 고곤(高琨) : 高颺의 장남으로 渤海公을 습작하였으나 일찍 죽었는데 그의 아들인 高猛이 이를 승계하여 駙馬都尉·中書令을 지냈고, 雍州刺史를 거쳐 조정에서는 殿中尙書가 되었다.

• 高肇(고조) : 字는 首文으로 颺의 셋째아들이며 文昭皇太后의 兄이다. 항상 부지런하고 게으르지 않아 孝文高宗皇帝의 신임이 대단히 두터웠던 인물로 알려짐.

• 勃海(발해) : 곧 渤海로 산동반도와 요동반도를 둘러싼 황해의 灣지역.

• 刺史(자사) : 중국의 벼슬 지방관리. 漢代에는 정무의 감찰관이었고 隋·唐때에는 州知事로 宋代에는 폐지됨.

• 帝炎氏(제염씨) : 炎帝를 뜻하는데 중국 고대의 神農氏이다.

• 黃唐(황당) : 黃帝인 軒轅氏와 炎帝인 神農氏를 뜻한다. 곧 중국을 뜻하거나 조정을 뜻하기도 한다.

• 四嶽(사악) : 東의 泰山, 西의 華山, 南의 衡山, 北의 恒山으로 天子가 순행하거나 천제를 지낸 큰 산이다.

• 伯夷(백이) : 舜임금때 禮를 담당하던 인물로 周 武王이 殷의 紂王을 칠때 간언하였으나 듣지 않자 아우인 叔齊와 首陽山에 들어가서 고사리를 먹고 죽은 인물.

• 虞舜(우순) : 중국의 五帝의 한 사람으로 舜임금. 堯임금으로 부터 재위를 받고서 禹에게 양위하였음.

• 呂尙(여상) : 周代의 東海사람으로 本姓은 姜氏이나 그의 조상이 呂에 봉해져서 呂尙이라고 하였다. 字는 子牙이고, 文王의 스승으로 太公望으로도 불리는 인물.

• 太師(태사) : 周代의 三公인데 文官의 최고의 자리임.

• 高子(고자) : 춘추전국시대의 齊의 土鄕을 지낸 인물.

• 冠冕(관면) : 벼슬이란 뜻으로 冠은 총칭이며, 冕은 大夫이상의 벼슬.

• 光祿大夫(광록대부) : 벼슬이름으로 秦의 郞中令에 속하며 中大夫가 있었는데 漢의 武帝때 이를 光祿大夫로 고쳐 궁중의 고문역할을 맡았다.

• 純嘏(순가) : 큰 복. 큰 행운.

p. 30~50

君稟岐嶷之姿 挺珪璋之質 淸暈發於載弄 秀悟表乎齠齒 黃中通理之名 卓爾不群之目 固已
殊異公族 見稱於匠者 至於孝以事親 則白華不能比其潔 友于兄弟 則常棣無以方其盛 敬讓
著自閭閻 信義行於邦黨 若夫秉心塞淵 砥礪名敎 伏膺文武 不肅而成 則綴軌於前脩 同規於
先達者矣 雖綺襦紈袴 英華於王許 龍馬流車 陸離於陰・鄧 而不以富貴驕人 必以謙虛業己
是故夷門識慕 蹇步知歸 我德如風 物應如響.

군(君)의 바탕은 기이(岐嶷)한 자태였으며, 규장(珪璋)의 자질이 뛰어났기에 맑은 빛이 재롱(載弄)에서 드러났고, 뛰어난 깨달음이 7, 8세쯤에 드러났다. 덕이 마음속에 있어 이치를 통달한 명성이 뛰어났고 무리에서 으뜸의 면목을 가졌다. 진실로 공족(公族)과는 특별히 달라서 스승에게서부터 칭찬을 받았다. 효(孝)에 있어서, 어버이를 섬김이 곧 백화(白華)도 그 청결함을 비교할 수 없었고, 형제간 우애도 곧 아가위나무도 그 무성함을 견주지 못하였다. 공경과 겸양이 마을에서 널리 퍼졌고, 신의(信義)는 나라와 조정에서 행하였다. 대개 마음을 잡고 사려가 깊고, 부지런하고 열심히 노력하며 인륜의 가르침을 밝히며, 문무(文武)를 마음속 깊이 새겨 삼가하지 않고 이룬 것은 현인에게서 곧 예전의 법도(法度)를 따르고, 앞선 자에게서 같아지고자 한 것이었다. 비록 아름다운 의복을 입고 왕(王)의 밑에서 영화로웠고, 훌륭한 말을 타고 빠른 수레를 몰고서, 음・등(陰・鄧)에서 눈부시게 아름다웠으나, 부귀로써 사람들에게 교만하지 않았다. 반드시 겸허(謙虛)하고 그렇게 할 뿐이었다. 그러므로 친구들이 사모할 줄 알았고, 먼곳에서도 찾아와 귀의(歸依)할 줄 알았으니, 나의 덕이 바람과 같이 행하여지니, 인물이 응하여 소리내며 따르는 것 같았다.

주
- **岐嶷(기의)** : 어릴때부터 총명하고 자질과 재능이 출중한 것. 詩經의 克岐克嶷에서 나온 말.
- **珪璋(규장)** : 옥으로 만든 귀중한 그릇이란 뜻으로 훌륭한 인물를 뜻한다.
- **載弄(재롱)** : 천진난만하거나 슬기로운 것을 행하는 것.
- **齠齒(초치)** : 이를 가는 어린 나이. 보통 7~8세의 어린이.
- **黃中(황중)** : 군자의 덕이 마음속에 있어서 이치를 통달한다는 것. 〈易經〉에 君子黃中通理라고 하였음.
- **卓爾(탁이)** : 뛰어나고 의젓한 모양.
- **匠者(장자)** : 스승. 가르치는 이.
- **常棣(상체)** : ① 아가위나무. 열매는 둥글고 맛은 신데, 껍질은 단단하고 앵두와 같다. 唐棣 또는 棠棣라고도 한다.
 ② 詩經의 小雅篇名으로 형제의 화락을 정으로 노래한 것이다. 곧, 형제의 우애가 아가위나무의 무성함보다 더하다는 뜻.
- **敬讓(경양)** : 공경과 양보.
- **閭閻(려염)** : ① 마을. 里門　② 촌민, 민간인.

- 邦黨(방당) : 나라와 조정
- 塞淵(색연) : 사려가 깊고 착실한 모양. 詩經의 燕燕篇에 其心塞淵이라고 함.
- 砥礪(지려) : 부지런히 갈고 닦는 것. 힘쓰는 것.
- 前脩(전수) : 앞 세대의 현인. 선현.
- 先達(선달) : 학문이나 지위를 먼저 이룬 사람.
- 綺襦紈袴(기유환고) : 비단저고리와 흰비단 바지. 곧 귀족자제의 의복.
- 陸離(육리) : ① 별이 번쩍번쩍 눈부시게 아름다운 모양.
 ② 뒤섞여 있는 모양.
- 陰 · 鄧(음 · 등) : 陰州와 鄧州로 보이는데 陰州는 湖北省 麻省縣 동북. 위로는 관문이 펼쳐져 있고, 鄧州는 지금의 湖北省 襄陽縣에 있는 고을임. 춘추시대에는 魯나라 땅인 지금의 山東省 袞州府 지방이기도 하고, 전국시대에는 魏나라의 읍으로 河南省 孟縣의 서남쪽이기도 했다.
- 夷門(이문) : 같은 무리 곧 친구들.

p.50~90

弱冠以外戚令望 除秘書郎 俟驎閣而來儀 瞻石渠而式踐 於是縱容挍文之職 翻飛鵷鷺之閒
容止此而可觀 淸風茲焉己穆 旣而重離載朗 東朝始建 杞梓備陳 瑤金必剖 僉求其可 帝曰爾
諧 遷太子洗馬 夙夜惟寅 媚茲儲后 仰敷四德之美 式揚三[善]之功 同禁聯坊 亡有出其右也
于時六宮□□ 百姓未繁 周爰大邦 罔踰莘姒 以君姊有神表淑問 拜爲皇后 君戚愈重 □□
沖 寵日益 權日損 由是有少君退讓之風 無□淵嬌奢之患 故赫赫之望 具瞻允集 楨幹之期
匪朝伊暮 而不幸短命 春秋卅有六 以延昌三年 歲次甲午 四月己卯朔 廿六日乙巳 遘疾卒
於京師 二宮悲慟 九族悼傷 同位駿奔 遝邐必至　　天子迺詔有司曰 故太子洗馬 · 高貞 器業
始茂 方加榮級 而秀穎未實 奄彫夏彩 今宅兆有期 宜蒙追陟 可特贈驤驤將軍 · 營州刺史
以旌戚傷 其墓□所須 悉仰本州營辦 臨坆又特給東園龍輀 加諡曰懿.

약관(弱冠)의 나이에 외척(外戚)이라는 좋은 평판으로써 비서랑(秘書郎)을 제수받아 기린각(麒麟閣)에 향하여 공신의 길에 올랐고, 석거각(石渠閣)에서 일하며 실천을 행하였다. 이에 문서를 교정하는 자리는 자연스러웠고, 조정의 백관(百官)의 사이에서 이름을 드날렸다. 용지(容止)는 가히 볼만하였고, 맑은 풍격(風格)은 넘쳐나 이미 온화하였으며 중후하고 아름다우며 명랑하였다. 동조(東朝)가 새로 세워지자, 유용한 인재가 갖춰지기를 준비하는데, 적당한 인물이 누구인지 갑론을박하게 되었으며 모두 그 적당함을 요구하게 되었다. 이에 황제(皇帝)가 말하기를 "그대가 합당하다"고 하시고, 태자(太子)의 세마(洗馬)자리로 옮겼으니, 이른 아침부터 밤 늦게까지 오직 조심하고 공손하였고, 저후(儲后)들에게 아름답게 보였다. 사덕(四德)의 아름다움을 우러러 베풀고, 삼선(三善)의 공(功)을 우러르니, 대궐에서 같이 일하는 관리들 중에서 가장 으뜸으로 그의 우편에 나오는 이가 없었다. 이때 육궁(六宮)이 □□

하였는데, 백성들은 번창하지 못하였다. 주(周)나라는 큰나라였으나, 신(莘)나라의 태사(太姒:周 武王의 모친)를 넘어서지 못하였으니 군(君 : 高貞)의 누이가 덕이 매우 높고 출중하였기에, 황후(皇后)로 맞이하였다. 군(君)의 친척은 더욱 높고 무거워졌다. □□沖하여 황제의 총애는 날마다 더해졌으나, 권세는 날마다 지극히 삼가하였다. 이로 말미암아 젊은 군(君)은 물러서고 양보하는 풍격이 있었고, □淵과 교사(嬌奢)의 잘못이 없었기에 고로 빛나는 덕망을 모두가 보게되고 더욱 모이게 되니, 나라의 기둥이 될 시기가 멀지 않아 이루어지게 될 것이었다. 그러나, 불행히도 명(命)이 짧아서, 나이 26세인 연창(延昌) 3년(514년 宣武帝때)인 갑오년(甲午年)의 4월 26일에 경사(京師 : 수도)에서 병을 얻어 사망하였다. 황제와 황후가 비통해 하였고, 구족(九族)이 슬퍼 상심하였으며, 같은 지위의 관리들도 어찌할 바를 몰라하였으니, 가까이 멀리에서 모두 반드시 참예(參禮)하였다.

천자(天子)께서 놀라 소리내어 유사(有司)에게 명을 내리며 말씀하시기를 "故 태자세마(太子洗馬)인 고정(高貞)은 재능과 업적이 비로소 무성하였기에 영애로운 직급을 내리고자 하였는데, 그러나 좋은 이삭이 열매를 맺기도 전에 여름날의 햇빛이 일찍 시들어 버렸도다. 묘역에 기한이 있어 마땅히 사후에 증직(贈職)을 입음이 마땅하도다. 특별히 롱양장군(驪驤將軍) 및 영주자사(營州刺史)로 추증하고 훌륭한 외척(外戚)으로서 그의 묘를 잘 다스릴 것이며, 소용되고 필요한 것은 모두 다 본주(本州) 즉, 영주(營州)가 마련하고, 장례에 임하는 것은 또 특별하게 동원(東園)의 용이(龍輴)를 내어주라 명하였고 더하여 시호(謚號)는 의(懿)라고 하라"고 하셨다.

주
- 弱冠(약관) : 20세 전후의 나이.
- 外戚(외척) : 황후나 어머니의 친정, 친척 식구들.
- 令望(령망) : 훌륭한 평판. 좋은 명성. 명망.
- 驎閣(린각) : 곧 麒麟閣. 漢의 武帝가 공신들의 초상을 그리어 걸어놓은 누각.
- 石渠(석거) : 곧 石渠閣인데 漢代의 책보관한 누각으로 비밀리에 보관할 서적들을 모두 여기에 수장하였다.
- 縱容(종용) : 자연스럽고 태연한 모습.
- 挍文(교문) : 글이나 문서를 교정하는 것.
- 鵷鷺(원로) : 원추새와 백로의 사이. 원추새는 봉황의 일종임. 비유하여 조정의 문무백관의 모양이 아담하고 고상한 모양임을 뜻함.
- 容止(용지) : 얼굴 모습과 거동.
- 淸風(청풍) : 맑은 풍격.
- 重離載朗(중리재랑) : 중후하여 아름답고 명랑함을 가득담고 있다는 뜻.
- 東朝(동조) : 東宮으로 곧 太子를 의미.
- 杞梓(기재) : 버들과 가래나무. 곧 유용한 인재를 뜻함.

- 瑤金必剖(요금필부) : 아름다운 옥과 금은 반드시 잘라보아서 진짜인지를 구분해야 한다는 뜻.
- 有司(유사) : 벼슬하는 관리.
- 太子洗馬(태자세마) : 東宮에서 근무하는 관직.
- 夙夜(숙야) : 이른 아침부터 밤까지.
- 儲后(저후) : 太子, 世子, 東宮.
- 四德(사덕) : 易經에 이르는 元, 享, 利, 貞을 말함,
- 三善(삼선) : ① 신하가 군주를, 아들이 아버지를, 어린이가 어른을 섬기는 것.
　　　　　　　② 공경으로 信하고, 충신으로 寬하고, 명찰로 斷하는 것.
- 六宮(육궁) : 皇后의 여섯 궁전으로 正寢하나와 燕寢 다섯을 말함.
- 莘似(신사) : 莘나라의 似라는 뜻으로 여기서는 周 武王의 어머니인 태사(太姒)를 의미하는데 그가 莘 의 출신이다.
- 淑問(숙문) : 좋은 평판이나 명예.
- 楨幹(정간) : 담을 쌓을 때 양쪽 모서리에 세우는 나무 기둥으로 매우 중요한 근본을 의미.
- 京師(경사) : 임금이 살고 있는 도읍. 수도.
- 宅兆(택조) : 무덤으로 宅은 광중, 兆는 塋域을 의미함.
- 東園(동원) : 능묘의 기물이나 장구 등을 제작하는 것을 관장하던 관청의 이름.
- 龍輀(용이) : 임금이 사용하던 상여 수레.
- 謚(시) : 시호. 곧 사후에 임금이 내려주는 칭호.

p. 90~125

凡我僚舊　爰及邦人　咸以君生而玉質　至美也　幼若老成　至慧也　孝友因心　至行也　富貴不驕
至謙也　君以此終　亦以此始　烏可癈而不錄　使來者無聞焉　迺相與採石名山　樹碑墓道　其詞
曰　　厥緒皇□　□□□□□　堯咨四嶽　周命呂望　惟高惟國　世有龍光　自兹作氏　不賈其芳　於
鑠光祿　饗兹戩穀　赫矣安東　純嘏斯屬　或女或妹　匪娀伊僕　陟彼昭陽　光我邦族　山川降祉
餘慶不已　敬公之孫　莊公之子　如琇如瑩　爲山伊始　人知其進　莫見其止　古人有言　膏梁難正
於乎我君　終和且令　牧己謙謙　與物無競　孝友因心　能久能敬　爰始來儀　濯纓鱗沼　翽羽儲局
其容皎皎　方搏九霄　載飛載矯　天道如何　是又是夭　生榮死哀　禮有加數　曷用寵終　英英旅輅
其人雖往　其風可慕　玄石一刊　清徽永鑄
大代正光四年　歲次癸卯　月管黃鍾　六月丙□□朔□□□□□

무릇 우리의 동료이며 친구이며, 또 나라 사람들이 생각하기를 모두 다 군(君)은 나면서부터 구슬과 같은 깨끗하고 고귀한 자질로써, 지극히 아름다웠고, 어려서부터 나이들어 이룩한 것처럼 지극히 지혜로왔다. 효도와 우애는 진심으로 기인된 것이니 지극한 선행이었고, 부귀하면서도 교만치 아니하였으니 지극히 겸손하였다. 군(君)이 이제 죽었으나 이는 또 시작이라

하겠으니, 아! 어찌 폐하여 기록하지 않고서, 후세 사람들로 하여금 듣지 못하게 하겠는가? 이에 서로 함께 명산(名山)에서 돌을 캐어 비석을 묘도(墓道)에 세우고 그 명(銘)에 일러 가로되 (이하는 碑銘의 내용임) 그의 시조(始祖)는 황족이며, □□□□하여서 요(堯)임금께서 사악 (四嶽)을 자문(諮問)하였고, 주(周)나라에서는 여상(呂尙)에게 명하여 오직 고매하고 오직 나라를 위하게 했으니, 세세(世世)토록 임금의 은총이 있었고, 성민(姓民)을 정한 이후로부터 그 아름다운 명성을 떨어뜨리지 않았다. 아름답고 무성한 광록대부(光祿大夫)(곧 敬公)께서는 복록(福祿)을 흠향하셨고, 빛나던 안동장군(安東將軍)이신 장공(莊公)께서는 큰 복을 받으셔서, 혹은 딸이 혹은 누이동생이 저 제곡(帝嚳)의 비(妃)인 융(娀)이 임금을 섬기듯, 저 소양전(昭陽殿)에 올라 황후(皇后)가 되었으니, 우리 나라와 민족을 빛내셨고, 산천(山川)이 복을 내리시어 아름다운 경사가 끊이지 않았다. 경공(敬公)의 손자요, 장공(莊公)의 아들인 고정 (高貞)은 아름다운 보배인 수영(琇瑩)같아서 산같이 높이 되는 것이 처음부터 시작되었으니, 사람들이 그의 앞서 나아감을 알되, 그 정지함을 보지 못하였다. 옛사람들이 말하기를 "삼대가 삼공(三公)이 된 가문은 바르기가 어렵다"고 하였으나, 우리의 군(君)께서는 끝내 화평(和平)하시고 영리하시었고, 자기를 다스림에 겸손하시어 타인들과 다투지 않았다. 효우(孝友)가 마음으로부터 우러나와서 능히 오래이 공경하였다. 처음으로 거동을 갖추어 관직에 나와서 기린각(麒麟閣)과 석거각(石渠閣)에서 벼슬을 하며 갓끈을 씻었고, 뒤에 동궁(東宮)에서 태자세마(太子洗馬)가 되어 훨훨 날았다. 그 용모가 빛나고 밝아서, 구소(九霄)를 후려치듯이 날쌔게 날아다니셨다. 천도(天道)가 어찌하여서, 이 현자(賢者)를 일찍 죽게 하였는가? 살아서 영화를 누리고 죽어서는 애통해 하는 것인데, 예법(禮法)에 관직을 추증(追贈)하는 것이 있으므로, 어찌 은총으로 마치지 않겠는가? 아름다운 깃발과 큰 수레로 장사를 치르니, 그 사람은 비록 갔지만 그의 풍모(風貌)는 가히 추모할만 하도다. 검은 돌에 모두 새기고, 기품(氣品)을 영원히 남기는 바이다.

大代(後魏) 正光四年(孝明帝의 시기인 522년) 歲次는 癸卯이고 月管은 黃鍾이고 六月 丙□朔 □□□□□때이다.

주
- **厥緒(궐서)** : 그의 시조라는 뜻임.
- **呂望(어망)** : 周代의 東海사람으로 呂尙을 뜻하며 太公인 望이다.
- **惟高惟國(유고유국)** : 오직 고매하게 오직 나라를 위하였다는 것으로 곧, 은(殷)의 紂王을 토벌한 뜻임.
- **於鑠(어삭)** : 매우 아름답다는 뜻. 詩經에 於鑠美盛과 於鑠王師가 나옴.
- **戬穀(전곡)** : 복록을 의미. 곧 황후를 탄생하였다는 뜻으로 씀.
- **安東(안동)** : 安東將軍인 莊公. 곧 高貞의 부친을 뜻함.
- **娀(융)** : 帝嚳의 妃이며 偰의 어머니임.
- **昭陽(소양)** : 昭陽殿으로 한 무제가 지은 전각인데 곧 皇后의 지위에 올랐다는 의미임.
- **膏粱(고량)** : 三代가 이어져 三公을 지낸 훌륭한 가문.

- 濯纓(탁영) : 갓끈을 씻는다는 말로 세속을 벗어남을 의미함.
- 儲扃(저경) : 太子의 東宮을 의미.
- 九霄(구소) : 九天. 곧 하늘.
- 天道(천도) : 천지자연의 도리. 곧 하늘을 의미.
- 是乂是夭(시예시요) : 乂는 賢者를 뜻함. 곧 어진이가 일찍 죽음을 의미.
- 淸徽(청휘) : 조촐하고도 기품이 있는 것.
- 黃鍾(황종) : 十二律의 하나로 六律六呂의 기본 음이다. 월로서는 음력 11월을 뜻하는데, 六月 은 林鍾이다. 여기서는 六律六呂의 기본이란 뜻으로서 六月을 상징한 것이다.

索引

編著者 略歷

성명 : 裵 敬 奭
아호 : 연민(硏民) 1961년 釜山生

■ 수상
• 대한민국미술대전 우수상 수상
• 월간서예대전 우수상 수상
• 한국서도대전 우수상 수상
• 전국서도민전 은상 수상

■ 심사
• 대한민국미술대전 서예부문 심사
• 포항영일만서예대전 심사
• 운곡서예문인화대전 심사
• 김해미술대전 서예부문 심사
• 대한민국서예문인화대전 심사
• 부산서원연합회서예대전 심사
• 울산미술대전 서예부문 심사
• 월간서예대전 심사
• 탄허선사전국휘호대회 심사
• 청남전국휘호대회 심사
• 경기미술대전 서예부문 심사
• 부산미술대전 서예부문 심사
• 전국서도민전 심사
• 제물포서예문인화대전 심사
• 신사임당이율곡서예대전 심사
• 부경서도대전 심사

■ 전시출품
• 대한민국미술대전 초대작가전 출품
• 부산미술대전 초대작가전 출품
• 전국서도민전 초대작가전 출품
• 한 · 중 · 일 국제서예교류전 출품
• 국서련 영남지회 한 · 일교류전 출품
• 부산전각가협회 회원전
• 개인전 및 그룹 회원전 100여회 출품

■ 현재
• 대한민국미술대전 초대작가(한국미협)
• 부산미술대전 초대작가(부산미협)
• 한국서도대전 초대작가
• 전국서도민전 초대작가
• 청남휘호대회 초대작가
• 월간서예대전 초대작가
• 한국미협 부산서화회 회원
• 한국미술협회 회원
• 부산미술협회 회원
• 부산전각가협회 회장 역임
• 한국서도예술협회 회장
• 문향묵연회, 익우회 회원
• 연민서예원 운영

■ 번역 출간 및 저서 활동
• 왕탁행초서 및 40여권 중국 원문 번역
• 문인화 화제집 출간

■ 작품 주요 소장처
• 신촌세브란스 병원
• 부산개성고등학교
• 부산동아고등학교
• 일본 시모노세끼고등학교
• 부산경남 본부세관

주소 : 부산광역시 중구 해관로 59-1
　　　 (중앙동 4가 원빌딩 303호 서실)
Mobile. 010-9929-4721

月刊 書藝文人畫 法帖시리즈 16 고정비

高 貞 碑 (楷草)

2023年 3月 1日 3쇄 발행

저 자 배 경 석

발행처 書藝文人畫 서예문인화

등록번호 제300-2001-138
주소 서울시 종로구 인사동길 12, 310호(대일빌딩)
전화 02-732-7091~3 (도서 주문처)
 02-738-9880 (본사)
FAX 02-725-5153
홈페이지 www.makebook.net

값 12,000원